V

41776

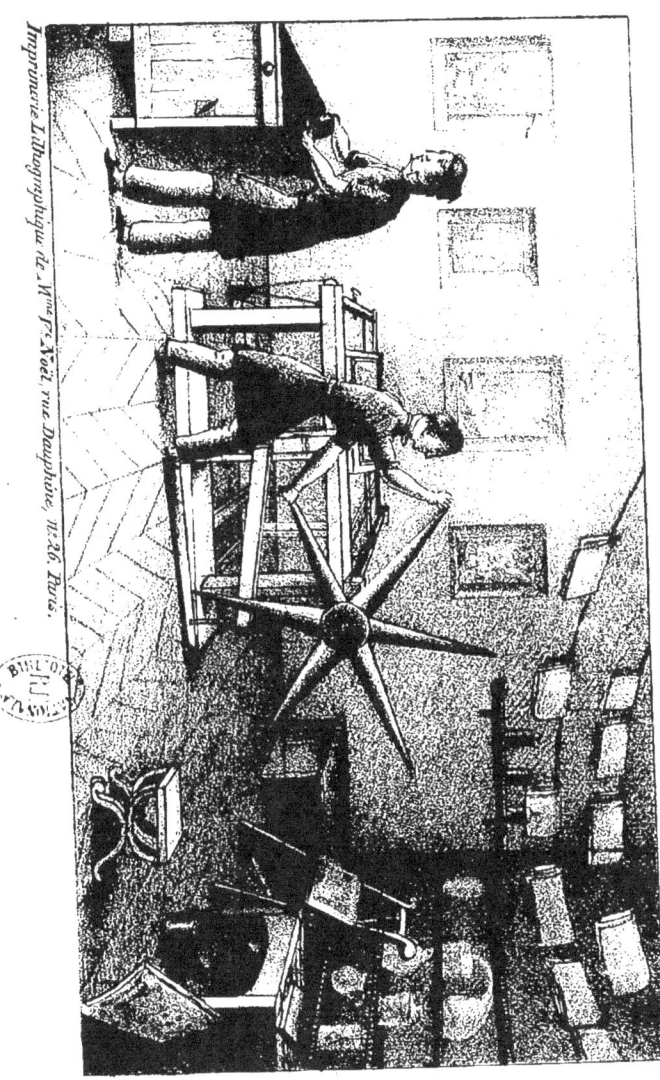

Imprimerie Lithographique de M.^{me} V.^e Noël, rue Dauphine, n.° 26, Paris.

THÉORIE
LITHOGRAPHIQUE
ou
Manière Facile
d'Apprendre à Imprimer soi-même;

CONTENANT

Six Planches représentant douze sujets.

Par L. HOUBLOUP,

Imprimeur Lithographe

2ème Édition.

à Paris,

Chez L'AUTEUR, en l'Imprimerie Lithographique,
Rue Dauphine, N.º 26.

1828.

INTRODUCTION.

La découverte de la Lithographie, faite en 1796, est, sans contredit, une des plus précieuses qui soient dues au génie inventif de l'homme. Par elle, nous voyons se reproduire chaque jour les dessins des Artistes célèbres qui honorent l'école française; et tel est le degré de perfectionnement auquel nous sommes parvenus dans la pratique de cet art depuis son importation en France, que les productions des maîtres qui n'ont pas dédaigné de lui consacrer leur temps, sont rendues avec la même fidélité, le même esprit et la même grâce qui ont présidé à leur création. C'est ce charme d'exécution qui fait rechercher avec empressement par les amateurs, et surtout par les étrangers, les ouvrages à la fois piquants et variés de ces maîtres.

M. Aloys Senefelder, de Munich, est l'inventeur de cet art ingénieux, et nous devons en partie la réputation justement méritée, dont il jouit maintenant, au crayon spirituel et facile

de MM. Girodet, Gros, Carle et Horace Vernet, Alphalin, Aubry et Hippolyte Lecomte, Isabey, Fragonard, Mauzaisse, Wéber, Villeneuve, Charles Grévedon, Bourgeois, etc., etc.

Grâce aux utiles modifications et aux changemens heureux qui ont été successivement introduits dans la lithographie, le tirage des épreuves s'exécute maintenant d'une manière plus franche et plus égale. Les crayons dont on se sert ont acquis une fermeté qui en rend l'emploi plus agréable; avantage très-important pour le dessinateur, puisque cette amélioration lui permet d'exécuter les teintes les plus légères, les plus suaves, et de les mettre en opposition avec les tons les plus vigoureux que puisse enfanter le burin. Le dessin à l'encre et les écritures ont de même acquis une grande supériorité dans l'exécution, et on peut dire qu'ils luttent aujourd'hui sans désavantage avec la taille-douce.

Depuis l'introduction de la lithographie en France, plusieurs ouvrages ont paru sur ce sujet. Le plus estimé est celui de M. Senefelder, son inventeur; mais son prix élevé s'oppose à ce qu'il soit à la portée de tout le monde; il est d'ailleurs trop compliqué pour un ouvrage élémentaire; et, en outre, les nombreux changemens qui ont été faits dans la partie matérielle de cet art, et qui tendent tous à le simplifier, ne permettent plus

de puiser des règles invariables dans le traité dont il s'agit.

J'ai donc pensé que l'œuvre d'un praticien pourrait être utile aux personnes qui s'occupent de lithographie, soit comme amateurs, soit comme spéculateurs. Dix années d'un travail assidu, le zèle que j'ai mis dans la recherche des améliorations possibles, mes relations journalières avec les principaux lithographes, m'ont mis à même de suivre dans tous leurs développemens les moyens employés jusqu'ici pour parvenir à porter cet art au point où il est maintenant.

Le traité que j'offre au public ne renferme que des notions claires, précises; on n'y trouvera rien d'hypothétique, rien de hasardé. En le suivant à la lettre, on parviendra sans peine à des résultats satisfaisans; il sera un guide sûr dans le dédale où l'on s'égarerait sans lui, et j'ose espérer que celui qui le consultera n'éprouvera aucun des désagrémens que des essais pénibles, et souvent infructueux, m'ont fait rencontrer dans la recherche des moyens propres au perfectionnement de cet art.

Il est, d'ailleurs, enrichi de planches lithographiées qu'on pourra consulter avec succès; et qui jetteront un grand jour sur cette branche de notre industrie.

THÉORIE LITHOGRAPHIQUE.

CHAPITRE I.

Du Choix des Pierres.

La pierre en usage pour l'impression lithographique est calcaire; elle doit être d'un grain très-fin, très-égal, et sans défaut. Quoiqu'on la choisisse ordinairement d'un beau blanc, j'ai remarqué néanmoins que celle qui était d'une teinte grise était généralement préférable, en ce qu'elle est ordinairement plus dure, et par cette raison résiste davantage à l'acide qu'on est obligé d'employer pour la préparation des pierres dessinées.

Il existe en France des carrières de pierres propres à la lithographie ; mais il résulte de la négligence que l'on a apportée à leur exploitation, que nous sommes obligés de payer encore ce tribut aux étrangers. Espérons que le gouvernement jettera un coup-d'œil favorable sur cette branche d'industrie que nous exploitons avec tant de supériorité sur nos voisins, et qu'il accordera de nouveaux encouragemens, tant pour la découverte que pour l'exploitation des carrières les plus propres à remplir le but qu'on se propose.

La pierre lithographique des environs de Lyon (carrières de Bellay) a remporté la médaille d'or à l'athénée des arts. Elle est d'une bonne qualité ; mais ses défauts sont d'être un peu trop foncée en couleur, et d'avoir un grand nombre de fissures ; ce qui les rend sujettes à se casser, ce dernier défaut surtout est tellement grave, qu'il suffirait à lui seul pour faire renoncer à cette sorte de pierre.

La pierre de Châteauroux est d'une très-belle teinte ; mais sa nature exige qu'elle soit tirée par blocs, et qu'ensuite on la fasse scier et débiter. Alors seulement on découvre ses défauts, qui sont d'avoir des taches de rouille et même des trous. On conçoit qu'il est impos-

-sible, dans ce cas, de faire avec une telle pierre un dessin soigné ; car ces trous peuvent se rencontrer dans un ciel, dans une figure, dans une partie ombrée de ce dessin ; il en résulterait une tache des plus désagréables, et qui se reproduirait sur toutes les épreuves du même ouvrage. Sans cet inconvénient, la pierre de Châteauroux serait peut-être supérieure à la pierre d'Allemagne dont on se sert, car elle est extrêmement fine de grain, très-dure ; elle conserve parfaitement les demi-teintes à la préparation, et de plus, fournit de longs tirages.

La pierre des environs de Châtillon-sur-Seine est la moins bonne, et c'est peut-être celle sur laquelle on a fait le plus grand nombre d'essais, par sa proximité et la facilité qu'elle offre dans les moyens d'exploitation. Elle se lève par lits ou par couches, absolument comme la pierre de Bavière. Elle a obtenu dans le principe la médaille d'argent à l'Athénée des arts. Elle est d'une très belle teinte claire ; mais comme elle manque de dureté, l'acide a beaucoup trop d'action sur elle et en arrache les finesses du dessin ; aussi ne s'en sert-on plus depuis fort long-temps.

La pierre qu'on emploie actuellement vient des carrières de Pappenheim, petite ville à cinq lieues de Munich en Bavière. On l'y exploite en très grande quantité. Sa destination primitive était d'être envoyée à Constantinople où elle sert à paver les mosquées; on l'y transporte en l'embarquant sur le Danube. Son transport pour la France est plus dispendieux, attendu qu'il ne peut être fait que par terre, et qu'alors les frais de douanes et de roulage augmentent considérablement sa valeur intrinsèque qui, sur les lieux, est très minime.

Ces pierres, quoique sortant d'une même carrière, sont susceptibles d'un très grand choix. Celles tachées de piqûres blanches ne valent rien; ces piqûres, formant autant de points blancs dans le dessin, étant elles-mêmes autant de creux dans la pierre. Celles dont la couleur est très blanche, sont ordinairement fort tendres, et ce défaut suffit pour les faire rejeter. Elles absorbent en outre une très grande quantité d'eau, et ne supportent pas une forte préparation. En général ces qualités de pierres ne servent que pour les écritures.

La pierre bonne pour le dessin doit être d'une teinte unie, couleur gris de perle et

transparente. Il faut la choisir d'une dureté convenable, et avoir soin, autant que possible, qu'il ne s'y trouve aucune fissure qui la traverse diamétralement, car, ou elle marque une légère ligne blanche, ce qui est le moindre inconvénient, puisqu'on peut retoucher l'épreuve, ou bien cette ligne marque en noir sur toute la longueur ou la largeur du dessin, ce qui produit un très mauvais effet. (Pour faire disparaître ce défaut, voyez le Chapitre 21: De l'Impression.) Quelquefois c'est une cristallisation qui fait séparer la pierre en deux, et alors c'est une perte réelle pour le propriétaire.

Les pierres de grandes dimensions et sans défauts, sont très-difficiles à trouver. Dans la presqu'impossibilité de s'en procurer, on choisit celles qui ont le moins de défauts possible. Les difficultés d'exploitation et de transport rendent ces dernières proportionnellement plus coûteuses que les petites.

Les pierres lithographiques, en général sont très accessibles à l'impression du froid, aussi doit-on les mettre, en hiver, à l'abri de l'intempérie de la saison; car lorsqu'elles ont été exposées à la gelée, elles se cassent

facilement. La chaleur du feu peut aussi occasionner leur fracture ; mais il faut, pour cela, que le feu près duquel elles seraient exposées soit vif et ardent.

CHAPITRE II.

Préparation de la Pierre pour recevoir le dessin.

Lorsqu'on aura reconnu dans la pierre dont on veut se servir les qualités requises pour recevoir un dessin, on la posera horizontalement sur une table destinée à sa préparation; on y répandra du sablon passé au tamis de soie, puis on la recouvrira avec une pierre de même grandeur et qualité, en ayant soin toutefois de mouiller le sablon avant qu'il ne soit recouvert par la pierre. On frottera ces deux pierres l'une sur l'autre, toujours en tournant, jusqu'à ce que le sablon soit à peu près usé; alors on enlèvera la pierre supérieure de dessus l'autre, on les lavera toutes deux avec soin, et on les laissera sécher. On regardera ensuite si le grain est bien vif et régulier par toute la pierre. S'il ne l'était pas, il faudrait recommencer l'opération. Le grain doit être plus ou moins fin, selon le sujet que l'on a à traiter. On y parvient en usant

plus ou moins le sablon. Il arrive quelquefois
qu'en frottant deux pierres ensemble, l'une creuse
et l'autre bombe. Dans ce cas il faut, chaque fois
que l'on change le sable, mettre dessus celle
qui était dessous et vice versâ, jusqu'à ce
qu'elles soient parfaitement redressées
l'une et l'autre.

Lorsque l'on fait le grain de deux pierres,
et tandisque ces mêmes pierres sont posées
exactement l'une sur l'autre, il faut soi-
gneusement en enlever avec une éponge le
sablon qui se détache sur les extrémités.
Cette précaution, comme on va le voir est comman-
dée par la nécessité.

Le Sablon, que l'on use par un frottement
continuel, se rafine à chaque instant; celui
qui se trouve sur le bord des pierres, est toujours
plus gros; or, le moindre de ces grains
qui se détacherait des bords et irait se placer
entre les pierres, y occasionnerait de profondes
rayures, et obligerait de les user de
nouveau jusqu'à l'entière disparition de
ces défauts, ce qui demanderait un temps
considérable.

Si l'on veut user deux pierres pour en
enlever les dessins, on les frottera avec le
sablon, comme si on voulait leur donner du

grain, jusqu'à ce qu'il ne reste plus aucune tache blanche indiquant la place où étaient ces dessins.

Pour recevoir un dessin à la plume, ou des écritures, la pierre se prépare d'une autre manière. Au lieu de lui donner du grain, on la polira. Cette opération se fait ainsi : après avoir préalablement usé deux pierres avec du sablon, on passera sur l'une d'elles une pierre de ponce tendre avec de l'eau ; si elle était dure, elle serait susceptible de rayer.

On aura soin d'abord de préparer la ponce sur un marbre ou une pierre déjà dressée, car sans cette précaution elle rendrait la pierre inégale. On frottera dans toute la longueur de la pierre ; lorsqu'elle sera bien poncée, on la finira avec un morceau de charbon de bois blanc, comme font les planeurs en cuivre ; ensuite on la lavera bien, puis on la laissera sécher.

Il faut que le sablon que l'on emploie pour user les pierres, soit d'un grain régulier, très dur, et dégagé des particules brillantes qui s'y trouvent quelquefois mêlées. Avec un bon tamis bien serré, on parvient à les ôter facile= =ment, car pour l'ordinaire elles n'y peuvent passer. Ces particules brillantes sont presque

toujours plus grosses et plus dures que le
sablon même ; elles rayent les pierres, et on
doit éviter de s'en servir, autant que cela
est possible.

Le sablon dont on fait usage pour le
grainage des pierres et pour effacer les dessins
se trouve en grande quantité à Belleville,
Longjumeau, Étampes &c., et généralement dans tous
les endroits où il y a des carrières de grès.

Lorsque les pierres seront grainées,
on les enveloppera avec soin dans du papier
pour empêcher la poussière de s'y introduire.
On évitera aussi de parler ou d'éternuer à
la portée d'une pierre, parceque la salive
qui s'échappe quelquefois de la bouche peut,
en se séchant, occasionner autant de taches
blanches qu'il y aurait de taches de salive.
Il ne faut jamais non plus passer les
doigts sur une pierre préparée pour le dessin ;
cela graisse la pierre et produit des taches
à l'impression. Si l'on avait négligé la
première de ces précautions, c'est-à-dire
d'envelopper la pierre d'un papier, il serait
bon, avant de s'en servir, d'y passer une
brosse ou un blaireau, afin d'ôter la pous-
sière qui y aurait pénétré.

CHAPITRE III.

Des Crayons et Encres à dessiner.

Crayons N.º 1.

Cire	2	parties
Gomme-laque	1	"
Savon blanc, dit de Marseille ...	2	1/2
Mastic en larmes	0	1/4
Suif de Mouton épuré	0	1/2
Noir pour colorer	1	1/2

Crayons. N.º 2.

Savon de suif	6	Onces
Cire blanche	10	
Gomme-laque	3	
Noir de fumée	4	
Mastic en larmes	2	
Colophane	1/8	

On coupera, plusieurs jours d'avance, le savon en copeaux très minces; on les exposera à l'air ou dans un endroit très sec pour en faire évaporer l'humidité. On aura

une casserole à queue longue, en fer, ou en cuivre sans étamage, garnie de son couvercle. On mettra dans cette casserole, et sur un feu de charbon assez vif, le savon, la cire et la gomme-laque; on les fera fondre en ayant soin de remuer continuellement ce mélange avec une spatule jusqu'à ce que le feu s'y communique; on l'éteindra au moyen du couvercle et en ôtant la casserole de dessus le feu.

On mettra ensuite le noir de fumée, et on continuera de remuer le tout. Lorsque le mélange est bien fait, on ajoute le mastic et la colophane, et on fait brûler une seconde fois. Le feu éteint on coulera les crayons dans un moule (voir la fig. 9. à la fin du volume); quand ils ont acquis de la consistance, on les en retire; on les laisse quelques heures sécher à l'air; après quoi on les enferme dans une boîte ou dans un bocal indifféremment, la température ne pouvant les détériorer.

Cette préparation s'applique aux deux sortes de crayons, N° 1 et 2.

On doit observer que la mixtion ne doit brûler chaque fois que cinq minutes au plus.

C'est de l'exacte durée de ce coup de feu que dépend la bonté des crayons; trop brûlés, ils sont secs; pas assez, ils sont trop gras. Au

reste; l'habitude et l'expérience donneront les moyens de s'arrêter au degré convenable.

Encre, N.° 1.

Cire	2	" parties
Gomme-laque	2	"
Savon de Marseille	1	,
Suif de mouton	0	1/2
Noir de fumée	1	,

Encre, N.° 2.

Savon de suif	5	1/2 onces
Cire blanche	5	1/2
Noir de fumée	3	
Gomme-laque	3	1/2
Mastic ou larmes	2	"
Thérébentine de Venise	1	
Huile fine	0	1/4

L'opération pour faire l'encre est la même que pour les crayons, excepté cependant qu'on ne fait pas brûler la thérébentine et l'huile fine. Ces deux matières étant versées ensemble, en dernier lieu, on remettra la casserole sur le feu et on laissera la composition cuire avec ménagement; on la coulera ensuite dans un moule ou sur une pierre que l'on aura enduite de savon noir, pour

donner à cette composition la facilité de se détacher, puis on la coupera en bâtons comme ceux d'encre de la Chine.

Cette préparation s'applique également aux deux sortes d'encre, numéros 1 et 2.

CHAPITRE IV.

Dessin au crayon. Des soins qu'il demande.

Pour faire un dessin au crayon sur une pierre grainée en rapport avec le dessin à exécuter, on passera sur la pierre, comme nous l'avons dit, un blaireau ou une brosse douce ne servant qu'à cet usage, et qu'on aura soin de conserver toujours avec la plus grande propreté; on enlèvera par ce moyen la poussière qui pourrait s'y trouver. Ensuite on décalquera ou esquissera à la sanguine, le plus légèrement possible, pour éviter qu'elle ne fasse corps intermédiaire entre le crayon et la pierre, ce qui empêcherait le crayon de toucher la pierre et de s'y attacher. Il faut avoir soin aussi qu'il ne tombe sur la pierre, ni cheveux, ni ordures; la moindre pellicule qui s'y attacherait ne s'appercevrait pas d'abord, et cependant elle laisserait sur le papier, lors de l'impression, une tache noire très apparente. On peut remédier à ce désagrément en se tenant la tête couverte, & évitant de toucher à ses cheveux.

Lorsqu'on a pris toutes les précautions indispensables, on exécute son dessin sur la pierre avec le crayon lithographique et le plus franchement possible. On couvre les demi-teintes avec soin et fermeté, sans se laisser influencer par le ton harmonieux de la pierre; car il arrive souvent qu'en voyant son dessin reporté sur le blanc vif du papier, on n'y retrouve plus la même harmonie que sur la pierre, l'on attribue alors à l'impression ce qui n'est réellement que la différence du ton harmonieux de la pierre au ton crû du papier. On aura le soin d'empêcher également la vapeur de la bouche de communiquer son humidité à la pierre, cela empêche le crayon d'y pénétrer d'une manière aussi solide et aussi pure, et occasionne des taches en dissolvant le crayon.

On peut se servir pour garde-main d'une planchette de 6 à 8 pouces de large sur 3 pieds de long environ, appuyée sur deux tasseaux aux extrémités. Chaque fois que l'on quitte son travail, il faut le couvrir avec soin pour empêcher la poussière d'y pénétrer. En général, on prendra les soins de propreté les plus minutieux, la lithographie exigeant constamment des personnes qui s'en occupent les plus grandes précautions.

(25)

Il faut éviter les ratures autant que possible ; cependant si des circonstances impérieuses exigeaient quelques changemens dans un dessin, on pourrait les faire en employant le moyen suivant qui exige de la patience. Avec une pointe d'acier bien acérée on piquera continuellement, jusqu'à ce qu'on ait détruit la partie manquée ; ou bien on grainera cette partie avec une petite molette et du sablon passé au tamis de soie, on inclinera en même temps la pierre, de manière à ce que l'eau en coulant ne puisse passer sur le dessin. Cette opération exige beaucoup de soin et de délicatesse de la personne qui l'exécute. Lorsqu'elle sera terminée, on lavera à plusieurs reprises cette place avec de l'eau, afin qu'il n'y reste ni crayon ni sable. On mettra ensuite la pierre sur champ et on la laissera parfaitement sécher. Si l'eau dont on s'est servi était mal-propre, il faudrait de suite incliner la pierre et y verser de l'eau propre en assez grande quantité pour détruire l'action de la première ; puis laisser sécher comme nous venons de le dire. Si la pierre contenait des tâches d'huile, de suif, de graisse ou de savon, il vaudrait mieux faire regrainer totalement la pierre, que de courir la chance de terminer son dessin et de n'avoir qu'un travail manqué.

On peut, dans les parties lumineuses d'un Dessin, enlever les brillants à la pointe ou au grattoir, mais alors il ne faut pas remettre du crayon par dessus ; car le grattoir ayant enlevé le grain de la pierre, ce que l'on remet sur la partie grattée devient d'un travail sec, peu agréable à la vue, et s'altère plus vite à l'impression.

Dans les premiers plans d'un Dessin, on peut mettre quelques touches d'encre avec une plume ou avec un pinceau : cela donne plus de fermeté et arrête les contours avec plus de vigueur, sans les rendre ni lourds ni empâtés ; mais il faut s'en servir avec discernement, car le travail en étant plus sec, donnerait de l'aridité au Dessin.

Pour travailler plus facilement dans les parties extraordinairement légères, on se sert d'un porte-crayon en liège ou en papier. On peut les faire soi-même ; le premier avec un morceau de liège, long de 3 à 4 pouces que l'on arrondira, et aux extrémités duquel on mettra deux bouts de grosses plumes destinés à recevoir le crayon. Les porte-crayons de papier se font en prenant une petite tringle de fer de la grosseur du crayon, sur laquelle on roule un morceau de papier collé et qui a été

coupé de la longueur nécessaire. Dans cet état on le laisse sécher, et on retire ensuite la tringle.

On se sert également d'une plume dont le tuyau soit d'une grosseur convenable. On en coupe le bout, et après y avoir adapté le crayon, on l'évide de manière à la rendre flexible. (voir la fig. 13.) Ces porte-crayons étant extrêmement légers, il s'ensuit que la main appuie moins sur le dessin, et, en colorant très-peu, permet de revenir plusieurs fois sur les mêmes demi-teintes; c'est précisément ce qui leur donne de la solidité, car ce n'est qu'en revenant sur le travail à plusieurs reprises, que l'on parvient à le colorer avec pureté, qu'il fournit de bonnes épreuves et résiste plus long-temps à l'impression.

CHAPITRE V.

Du Dessin à l'encre, et des Écritures sur pierre.

Pour exécuter un dessin à l'encre lithographique, la pierre étant polie comme il a été dit Chapitre 2, on y étendra avec un linge blanc une mixtion ainsi composée :

Essence de térébenthine, une partie.

Huile de lin, un dixième.

On mêlera ces deux substances dans une fiole ; on en imbibera le linge assez pour qu'il puisse humecter la pierre partout ; ensuite avec un autre linge sec on la frottera pour qu'il n'en reste ni épaisseur ni humidité. On peut aussi étendre de cette manière de l'essence de térébenthine seulement. On emploie également de l'eau de savon que l'on jette sur la pierre, de manière à ce qu'elle se trouve submergée en entier. Aussitôt qu'elle est couverte totalement, on y verse de suite de l'eau pure en quantité suffisante pour empêcher l'action du savon de pénétrer profondément. On laisse sécher la pierre, et on l'emploie

dans cet état. Il faut avoir attention que l'eau de savon soit légère.

On emploie quelquefois la pierre polie sans préparation ; mais on éprouve alors plus de difficulté dans l'exécution, les traits du dessin étant susceptibles de s'élargir lorsqu'elle est dans cet état.

Pour dessiner ou écrire, on se servira d'un pinceau ou d'une plume d'acier que l'on peut se procurer dans toutes les imprimeries lithographiques. L'habitude de ces deux instrumens décidera de celui auquel on doit accorder la préférence ; néanmoins la plume est plus expéditive et plus facile à manier que le pinceau.

L'encre se broie dans un godet avec de l'eau ordinaire, ou, ce qui vaut mieux, de l'eau distillée ; on chauffe légèrement le godet pour faciliter la dissolution. Il est nécessaire que l'encre broyée soit bien noire ; plus elle sera épaisse dans l'emploi qu'on en fera, plus elle résistera au tirage. On décalquera ou esquissera comme il a été dit précédemment ; cependant quelques dessinateurs se servent pour l'esquisse, d'un crayon de mine de plomb ; et l'expérience a prouvé, que, dans ce procédé, on n'avait pas à craindre que le crayon altérât en rien la couleur du dessin.

Les traits les plus fins, de même que les autres, doivent toujours être bien fermes et soutenus d'encre partout. On peut, avec un linge imbibé d'essence de térébenthine simple, enlever les parties gâtées ou incorrectes. S'il n'y avait aucune préparation sur la pierre, le grattoir suffirait pour faire disparaître les irrégularités; mais en général on aura soin que tout soit bien enlevé; autrement, les traits mal effacés pourraient reparaître à l'impression et se mêler avec les autres, ce qui en altérerait la pureté.

Quant aux écritures, lorsqu'on aura rayé légèrement sa pierre, suivant la grosseur du caractère que l'on veut tracer, on disposera cette pierre de manière à ce que les lignes, qui doivent être au crayon, soient perpendiculaires devant soi; on tourne ensuite la main en dedans, et on place sa plume de telle sorte que le bec en soit plus éloigné du corps que l'autre extrémité. On écrit ainsi en commençant par le haut de la pierre et avançant toujours sur soi-même; ce qui est la manière la plus facile et la plus expéditive.

Les plumes que l'on emploie pour écrire sur pierre, sont en acier; on peut les fabriquer soi-même en ayant de l'acier à ressort et

extrêmement mince, en le coupant par morceaux d'un pouce de long à peu près. S'il n'était pas assez flexible, on mettrait ces morceaux dans une soucoupe avec de l'eau forte coupée à moitié; on les laisserait s'amincir dans l'acide; puis après on les essuierait avec soin; on les passerait dans l'huile; on les nettoierait complètement, et enfin on les emmancherait à un bout de plume adapté à une ente de la grosseur de la plume. Avant de placer l'acier entre la plume et le bâton, il faut l'arrondir légèrement sur un morceau de bois, avec le bout opposé à la paume d'un petit marteau, et frappant partout également. Dans cet état, on le taille avec de petits ciseaux, en commençant par fendre l'acier au milieu, et ensuite par les deux côtés. Il est nécessaire que la réunion soit assez juste pour que les deux pointes se rencontrent à la fente du milieu, sans quoi la plume serait imparfaite. Dans cette circonstance, comme dans toutes les autres, un peu d'habitude rendra le coup d'œil sûr, et donnera les moyens d'arriver juste au but que l'on se propose. S'il ne se présente qu'un léger défaut à l'un des becs de la plume, il suffira de l'user avec soin sur une pierre à rasoir.

CHAPITRE VI.

Du Dessin au tampon, *appelé Lavis Lithographique.*

Ce genre de dessin, qui lors de son apparition fit quelque sensation parmi les artistes, n'a eu qu'un instant de vogue, et n'a dû la célébrité éphémère dont il a joui, qu'au mystère dont il fut environné dans son origine. Dès qu'il fut connu, on l'abandonna à cause des accidens auxquels il est sujet, et aujourd'hui on ne s'en occupe plus du tout.

Lorsque le décalque est fait sur la pierre, on trempe un pinceau dans une dissolution de gomme arabique, à laquelle on a ajouté un peu de rouge pour lui donner de l'apparence, et on en couche à plat, partout où on veut réserver des clairs. On fait de même sur les marges du dessin. Lorsque cette gomme est sèche, on détrempe de l'encre lithographique avec de la térébenthine de Venise, sur une autre pierre ou palette, au moyen d'un tampon fait avec de la peau de gantz, et qu'on remplit de coton ou de filasse. Lorsque ce tampon

offrira une belle surface sans défauts, on le trempera dans l'encre délayée, puis on l'essayera sur une pierre destinée à cet usage. Dès que sa surface ne présentera plus que la quantité d'encre convenable au ton que l'on veut donner à son dessin, on tamponnera la pierre, en ayant l'attention de commencer par les teintes de fond et de finir par les autres. Lorsqu'elles seront sèches, on passera une seconde couche de gomme sur toutes ces teintes, et l'on renforcera les autres ; on mettra de cette manière plusieurs teintes les unes sur les autres, en on les laissera sécher chaque fois. Lorsqu'on sera parvenu au ton convenable pour des teintes préparatoires, on lavera le tout avec plusieurs eaux de suite pour enlever la gomme, et on laissera encore sécher ; après quoi on dessinera par-dessus les teintes tamponnées.

Ce travail ne vient jamais aussi brillant lors du tirage que le dessin fait au crayon ; et si on n'a pas le soin de laver la gomme avec la plus grande attention, et qu'il en reste seulement quelques vestiges, le crayon que l'on remet par-dessus ne tient pas. Il faut beaucoup de pratique et d'habitude pour parvenir à réussir complètement dans cette imitation du lavis,

et peu de personnes y ont parfaitement réussi.

Mr. Engelmann avait obtenu un brevet d'invention pour ce procédé, et il en démontrait le secret aux artistes moyennant la somme de deux cents francs ; mais comme cette découverte était du domaine des arts, un jugement rendu par des arbitres, permit aux autres imprimeurs lithographes de l'exploiter à leur profit, comme l'inventeur même.

CHAPITRE VII.

De la Gravure sur pierre.

Malgré les soins que quelques dessinateurs ont donnés aux perfectionnemens de ce genre, la gravure sur pierre est presque entièrement abandonnée, en ce que la gravure en taille-douce peut toujours soutenir avantageusement la concurrence, soit pour les frais d'exécution, soit pour ceux d'impression; soit enfin pour la netteté du travail, la finesse des traits, ou la dégradation des teintes.

Pour parvenir à ce procédé, il faut que la pierre soit polie; on passe sur sa surface de l'acide à cinq degrés environ, puis on le laisse sécher; ensuite on étend partout une dissolution de gomme arabique mêlée avec du noir de fumée, sans laisser d'épaisseur dans aucun endroit. Lorsque cette mixtion est sèche, on décalque, et on exécute son dessin en découvrant la pierre sans la creuser, au moyen de pointes bien aiguës et de différentes grosseurs; on voit alors le travail se détacher en blanc.

Ce genre ne plaît pas aux artistes en général : il s'écarte même du but de la lithographie, qui est de rendre fidèlement les dessins originaux, et non de rivaliser avec la taille-douce.

CHAPITRE VIII.

du Papier autographe, et des Chassis a autographier.

Le papier a autographier doit être collé en mince. Pour le préparer, on y étendra, avec un pinceau de queue de morue, de la colle de pâte battue et passée dans un linge, et dans laquelle on aura mis moitié eau avec un peu de gomme-gutte ou toute autre couleur, afin de laisser apercevoir le côté où se trouve la préparation. On laissera sécher le papier, ensuite on le fera passer sous la presse, pour le redresser et le satiner, ce qui donne à l'encre plus de facilité pour couler sur le papier. Le même encollage, étendu sur du papier transparent, peut servir à faire des calques, &c. On se servira de l'encre lithographique à dessiner sur pierre et délayée de même, mais on emploiera la plume ordinaire. Si vous l'aimez mieux, ayez un morceau de taffetas gommé, de la grandeur d'une feuille de papier ; bordez-le avec un ruban ; puis percez dans cette bordure des œillets à la distance d'un pouce

environ ; ayez ensuite un chassis léger en mince, mais cependant solide ; percez-y de même des trous à un pouce de distance, et, avec un lacet, tendez parfaitement votre taffetas sur les quatre faces (voir la fig. 10.) Dans cet état vous pouvez écrire, dessiner et même calquer avec l'encre lithographique, sans mettre aucune préparation sur ce taffetas. Dans les imprimeries, ce dernier moyen est très préférable ; mais dans les bibliothèques et généralement dans tous les lieux où il pourrait être en usage, soit pour des fac-simile, soit pour tout autre objet, on se sert habituellement du papier préparé, à raison de la facilité du transport.

Le papier végétal sans aucune préparation, se décalque aussi assez bien ; mais il faut qu'il soit très mouillé et qu'il lui soit donné de très fortes pressions pour que l'encre se fixe sur la pierre.

CHAPITRE IX.

De la Préparation des Pierres dessinées au crayon, à la plume, et Autographiées ou transportées.

Préparer une pierre c'est l'aciduler. On peut se servir pour cette opération de deux acides, l'un appelé nitrique ou vulgairement eau-forte, l'autre muriatique. Ils passent pour être également bons tous deux ; cependant je penche plutôt pour l'acide nitrique, auquel je trouve la qualité essentielle de faire durer les tirages, et de leur conserver plus longtemps cette fraîcheur et ce brillant si recherchés des amateurs de lithographies : une expérience de dix années m'a mis à même de pouvoir en juger.

Pour aciduler une pierre dessinée, on la placera horizontalement sur les traverses de la table à préparation (voyez la fig. 5). On emplira à peu de chose près, un pèse-acide simple d'eau naturelle : on y versera quelques gouttes d'acide jusqu'à ce qu'il marque deux degrés au-dessus de zéro ; il faut avoir soin de

remuer l'eau et l'acide pour qu'ils s'amalgament bien ensemble. On mettra ensuite le tout dans un vase en forme de théyère, destiné à cet usage, et avec lequel on versera le mélange sur la pierre de manière à ce qu'elle soit submergée partout indistinctement. Il faut verser principalement sur les parties les plus claires, parceque la rapidité avec laquelle l'acide tombe l'empêche de mordre dans ces endroits, qui sont ceux qu'on doit le plus ménager. Il ne faut pas que les dessins mordent long-temps; une ou deux minutes suffisent. Au bout de ce temps, on verse, avec un autre vase, de l'eau sur le dessin pour le dégager de l'acide; on fait égoutter la pierre en l'inclinant un peu, puis on y verse sur le champ de la dissolution de gomme arabique dont on la couvre totalement. Pour étendre la gomme, on peut se servir d'une queue de morue ou blaireau que l'on passera très légèrement, afin de ne pas toucher au dessin, s'il est possible. Après cette opération, on laissera reposer la pierre au moins douze heures.

Pour un dessin léger, dont l'effet est d'être égal et tout en demi-teintes, la pierre ne doit pas être aussi fortement acidulée que celle qui contient un dessin dont l'effet est attaqué

41.

goutteusement. Dans le premier cas, on se contentera de donner à son acide un degré ou demi au lieu de deux. C'est à l'imprimeur à bien de pénétrer de l'effet que doit produire sa planche, et alors l'expérience l'éclairera sur toutes les difficultés de son travail.

Lorsqu'on a versé l'acide sur la pierre, il faut éviter de la laisser sécher dans cet état parceque les parties alkalines du crayon que l'acide détache iraient se placer dans les pores de la pierre, ouverts par l'action de l'acide; il faut que ce soit la gomme qui s'empare de tous ces interstices. Cependant, si le tirage était très urgent, et qu'il fallut absolument des épreuves du dessin que l'on vient de préparer, on pourrait le livrer de suite à l'impression; mais il faut beaucoup mieux, lorsque cela est possible, laisser reposer la pierre.

Si les bords de la pierre avaient été salis par l'artiste pour essayer son crayon, ou par tout autre motif, on les nétoierait en y passant un morceau de pierre ponce trempée dans de l'eau acidulée; ensuite on essuierait avec une éponge ne servant qu'à cette opération.

Il faut éviter avec grand soin qu'il n'en rejaillisse sur le dessin.

Pour préparer des écritures ou dessins à

l'encre sur une pierre passée à l'essence mêlée avec de l'huile, ou à l'eau de savon, où y étendra un acide portant de quinze à vingt dégrés. Mais, pour des pierres autographiées, ou préparées à l'essence pure, cet acide ne sera que de deux à trois dégrés, on les lavera et gommera comme il a été dit pour les dessins au crayon.

CHAPITRE X.

Des Vernis.

Ce que nous appelons en lithographie vernis, est appelé huile forte en taille-douce, c'est simplement de l'huile de lin cuite au degré jugé convenable.

Il est nécessaire, dans l'exercice de cet art, d'avoir deux espèces de vernis; l'un, pour l'impression des écritures et dessins à l'encre; et l'autre pour les dessins au crayon, ces deux impressions étant différentes l'une de l'autre. Voici comment se fait le vernis des dessins au crayon. On aura une marmite en fer à trois pieds (Voyez la fig. 8), garnie de son couvercle, fermant bien, chose rigoureusement nécessaire en cas de mauvaise qualité de l'huile. On versera l'huile dans la marmite, que l'on mettra sur un feu assez vif; on la fera cuire dans cet état à peu près deux heures, plus ou moins, selon la vivacité du feu; on présentera ensuite un papier enflammé au dessus de

cette marmite ; si le feu se communique à
l'huile, on remuera avec une cuiller de fer
ayant un long manche; on ôtera la marmite
de dessus le feu ; on trempera dans l'huile
des morceaux de pain coupés de six lignes d'épais-
seur environ ; lorsqu'ils seront grillés, on y
passera de même des oignons rouges, en ayant
soin de remuer le tout dans l'huile pour
bien la dégraisser. Il suffit d'un oignon par
livre d'huile et d'un morceau de pain pour
deux livres. Il sera bon de faire attention,
lorsqu'on mettra les oignons dans l'huile, que
la substance aqueuse qu'ils contiennent ne
fasse jaillir quelques gouttes d'huile bouillante
et ne blesse la personne occupée à cette
préparation. Si l'huile s'enflammait trop
fortement, on couvrirait la marmite, ou l'on
ôterait du feu, et on laisserait éteindre dans
cet état. Mais il arrive quelquefois que la chaleur
est si forte que l'huile ne peut s'éteindre
seulement par la fermeture du couvercle,
et que le feu s'en echappe par les issues
les plus petites ; dans ce cas on doit avoir
le soin d'appuyer avec un baton ou tout
autre chose un peu longue sur le
couvercle de la marmite de peur que
le feu ne le fasse sauter, et qu'il ne blesse

45

celui qui opère. On a aussi le soin à côté de l'endroit où l'on fait son vernis de creuser un trou en terre du diamètre de la marmite, on y met cette marmite, après l'avoir fermée en se servant d'un bâton passé dans l'anse, et on la recouvre avec de la terre que l'on a ôté du trou. La fraîcheur tempère le calorique et empêche la déperdition du vernis. Il faut veiller à ce que le couvercle ne se dérange pas car la terre pourrait tomber dans le vernis et altérer sa qualité par des gravières, dont l'effet serait de rayer les dessins et de les rendre défectueux. Lorsqu'elle sera légèrement refroidie on mettra un peu de vernis dans un vase, de manière à ce qu'il refroidisse promptement; on s'assurera avec le doigt s'il est assez épais; s'il ne l'était pas suffisamment, on remettrait la marmite sur le feu et on ferait brûler le vernis une seconde fois sans y rien ajouter. Quand l'huile est bonne et que la chaleur a été bien dirigée, le feu mis une ou deux fois doit rendre le vernis assez fort pour l'impression du crayon.

Quant au vernis du dessin au crayon et des écritures, c'est la même opération; seulement on le fait moins brûler. Il faut prendre pour faire le vernis, l'huile de lin la plus pure et la plus vieille possible; l'huile nouvelle, dès qu'elle s'échauffe, se dilate

monte et s'échappe par dessus les bords
du vase; on en perd beaucoup, et le vernis
est mauvais.

Le vernis pour l'impression du crayon doit
avoir à peu près la consistance de la mélasse,
être bien plein et moelleux, et bien filer en
rubans lorsqu'on le fait couler. On le con-
serve dans une vessie ou dans un pot bien
couvert, afin que la poussière n'y puisse pénétrer.
On le transvasera lorsqu'il est encore un peu
chaud, pour plus de facilité. Il se conserve
très longtemps sans se détériorer.

CHAPITRE XI.

Du Noir.

Le noir le plus convenable pour l'impression lithographique, est celui de fumée, parcequ'il est le plus moelleux, et que, par cette raison, il fatigue moins les dessins. celui qu'on achète chez les fabricans, quoique déjà calciné, peut l'être encore pendant douze heures. on le met, pour cela, dans un creuset que l'on bouche parfaitement, pour qu'il ne puisse s'y introduire aucune ordure; ensuite on le place dans un fourneau assez grand pour qu'il soit exactement entouré de feu.

Si on voulait obtenir du noir de fumée encore plus beau que celui qui se trouve dans le commerce, on le ferait soi-même. on placerait, pour cet effet, dans un petit cabinet ou autre lieu bien fermé, un vase dont on ferait une espèce de lampion, ayant une mèche assez forte que l'on alimenterait avec de l'essence de térébenthine. La fumée produite par ce lampion donnera un très-beau noir, qu'il faudra alors faire calciner pendant vingt-quatre heures; mais il devient bien plus coûteux par ce moyen.

CHAPITRE XII.

de l'Encre d'Impression.

On étendra sur une pierre ou un marbre, une petite quantité de vernis dans lequel on mettra du noir de fumée avec une petite pointe de bleu d'indigo. On broyera le tout fortement, au moyen d'une molette, comme on le fait pour toute autre couleur. Sur une broyée grosse à-peu-près comme un petit œuf, on passe communément quatre heures. En coupant la pâte avec un couteau, si elle est bien broyée, on ne doit appercevoir aucun grain, et elle doit avoir assez de consistance.

L'encre pour les impressions d'écriture sera de beaucoup moins forte que celle pour le crayon. On la broyera avec le vernis faible, on mettra le tout dans un vase que l'on bouchera, et on en prendra suivant le besoin.

Encre d'Impression.

Bleu indigo 2 gros
Cire en suif 2.
Noir de fumée 3 onces
vernis en quantité suffisante pour broyer la totalité des matières, et leur donner plus ou moins de consistance.

La recette de noir indiquée ci-dessus, est jusqu'à ce jour, celle qui m'a donné un des plus beaux résultats en impression. On commence par broyer le bleu avec du vernis, lorsque ces deux matières sont bien broyées, on ajoute le noir de fumée et la mixtion (cire et suif de mouton); et lorsque le tout est mélangé, on le divise en trois broyées, sur chacune desquelles on peut passer de 2 à 3 heures. La mixtion se compose de cire blanche et de suif de mouton purifié, que l'on fait fondre ensemble et brûler cinq minutes environ.

CHAPITRE XIII.

de l'Encre grasse, ou de conservation.

Cire . 2 parties.
Suif de mouton épuré 1.
Noir broyé 2.

On placera dans une casserole ces différentes matières que l'on fera fondre ensemble sur le feu; on les remuera bien pour qu'elles se mêlent parfaitement ensemble; on les mettra ensuite dans un pot couvert, pour les conserver, et s'en servir comme il sera dit au chap. 21.

Par les matières qui entrent dans sa composition, cette encre ne sèche pas et conserve en conséquence les dessins lithographiés aussi long-temps qu'il est nécessaire de les garder; elle rafraîchit même les dessins fatigués.

CHAPITRE XIV.

Du Rouleau.

Le rouleau est un morceau de bois tourné, d'environ trois à quatre pouces de diamètre, et ayant depuis huit pouces jusqu'à douze pouces de longueur. Au centre des deux extrémités se trouvent les poignées, longues de trois à quatre pouces, et servant à le tenir dans les mains. Ces poignées tournent dans deux étuis de cuir. Le bois du rouleau se garnit de deux tours de flanelle bien tendue et cousue sans faire de bosses; on couvre le tout d'une peau de veau parfaitement jointe, la couture dans l'intérieur, le côté de la chair au dehors. Il faut que la peau entre avec peine, car elle se détend toujours assez facilement. On l'attache par les deux bouts au moyen de trous que l'on fait avec un emporte-pièce, et dans lesquels on passe une ficelle; on tend la peau le plus possible. Dans cet état, le rouleau, avant d'être bon pour l'impression, doit être d'abord enduit de vernis

pendant trois ou quatre jours; on le passera ensuite dans du noir pendant le même espace de tems, après quoi on pourra commencer à s'en servir.

Les vieux rouleaux sont, avec raison, préférés pour l'impression des dessins.

Si la peau vient à se détendre par l'effet du travail, il faut avoir le soin de la tendre de nouveau et de la maintenir toujours ainsi. Chaque fois que l'on quitte l'ouvrage, on ne doit pas oublier de graisser son rouleau pour qu'il ne s'encrasse pas. Il faut au moins pas presser trois ou quatre rouleaux. On apportera le plus grand soin, tant dans la confection que dans l'entretien de cet instrument, qui est de première nécessité.

Les rouleaux seront placés debout dans une planche percée, comme une planche à bouteille, et les trous seront à la distance de six pouces environ, afin que l'air puisse circuler entr'eux et dissiper l'humidité que les peaux pourraient avoir contractée en travaillant (voir la fig. 7.)

Si l'on trouvait le secret de faire des rouleaux sans couture, qui permissent, par leur qualité, de remplacer ceux dont on se sert actuellement, on rendrait un service éminent

à l'impression lithographique. Les différens essais faits jusqu'à ce jour ont été infructueux; mais puisque l'on est parvenu, à force d'art, à faire des bottes et des souliers sans couture, on arrivera peut-être aussi à faire des rouleaux semblables. Il est juste de remarquer que quelques-uns de ces rouleaux sans couture ont déjà paru; mais ils ont toujours été jusqu'à ce jour d'une mauvaise fabrication ce qui les a fait rejeter par les praticiens.

CHAPITRE XV.

Table au noir d'impression. (Voy. la fig. 6.).

La table destinée à supporter la pierre sur laquelle on étend avec le rouleau l'encre d'impression, et qui doit être garnie d'un tiroir, est large de dix-huit pouces sur douze, et haute de trois pieds environ. Les quatre faces en sont fermées avec des planches, et forment une armoire dans laquelle on range sur des tablettes les pots à noir, les fioles à essence, &c., afin de garantir ces divers objets de la poussière. La pierre sera toujours bien grattée, et on aura soin d'en enlever le vieux noir, qui n'est plus bon à rien lorsqu'il a servi. L'instrument pour nettoyer la pierre s'appelle grattoir (Voyez la fig. 11).

CHAPITRE XVI.

De la Presse Lithographique. *(Voy. la fig. 1re).*

La presse représentée fig. 1re, est la plus généralement en usage dans les imprimeries; elle est d'une plus grande commodité que celle de la fig. 2. dont le modèle avait été primitivement adopté dans les premiers essais de lithographie qui furent faits à Paris, en 1816; et quoiqu'il existe encore quelques imprimeurs qui se servent de cette dernière, on a reconnu néanmoins que le levier en était trop fatiguant; on a changé l'arbre de place; on a diminué le volume de la roue qui tient la sangle, et on a mis à la place du levier, une étoile à six branches, ce qui donne un tirage plus doux et plus régulier. En général on a apporté beaucoup plus de soins, de solidité dans la confection de la presse fig. 1re.

Description de la Presse (Fig. 1).

A. Chariot; le fond sera garni de deux ou trois feuilles de carton pour que la pierre se trouve toujours bien d'aplomb.

B. La pierre sur les cartons.

C. Cales pour empêcher la pierre de se déranger.

D. Charnières tenant le chassis avec le Chariot.

E. Le Chassis. Il est nécessaire d'en avoir deux pour les petites et grandes pierres. Le Chassis peut monter ou descendre dans les charnières suivant l'épaisseur de la pierre.

F. Peau de veau garnissant le chassis, fixée à ses deux extrémités par des plate-bandes en fer tenant au chassis par des boulons avec leurs écrous. Le côté de la chair sera placé du côté où passera le rateau. Il faut que la peau soit bien égale, bien unie et bien tendue; on aura le soin de la graisser de temps en autre avec du suif, pour faciliter le rateau à glisser sur elle.

G. Vis avec des écrous à oreilles pour tendre le cuir.

H. Vis d'écartement; elle sert à élever ou

ou abaisser le chassis, afin qu'il soit toujours en rapport avec les charnières.

I. Râteau. Il sera toujours bien ajusté suivant la surface de la pierre. Chaque presse doit avoir une série de râteaux, à partir depuis six pouces, en augmentant de six en six lignes jusqu'à la dernière grandeur.

J. Porte-râteau.

K. Boulon avec son écrou à oreilles, servant d'essieu au râteau, pour qu'il prenne l'inclinaison de la pierre.

L. Boulon à vis servant à élever ou abaisser le porte-râteau selon l'épaisseur des pierres.

M. Bride recevant le bout du porte-râteau, en pliant au moyen d'une charnière.

N. Traverses en bois, garnies de leurs vis, pour fixer le départ et l'arrivée du chariot.

O. Crans pour mettre les traverses servant à fixer la course du chariot.

P. Tablette pour poser les vases à l'eau et les éponges servant à mouiller la pierre.

Q. Poulies où passent les cordes, servant aux contrepoids à faire revenir le chariot au point de départ.

R. Contrepoids de rappel du chariot.

S. Sangle attachée au chariot au moyen d'une bride de la largeur de trois pouces, la-

quelle est fixée au chariot par des vis. La sangle est fixée à l'arbre par le moyen d'une plaque en fer garnie de vis.

T. Arbre ou essieu.

U. Étoile dont on tire sur soi les branches, pour faire marcher le chariot par le moyen de la sangle, qui s'enroule sur l'arbre.

V. Taquets dans lesquels l'arbre tourne.

W. Boulon d'appui pour le levier de pression, lequel passe dans une gâche en fer qui fait monter ou descendre la bride qui prend le porte-râteau.

X. Levier de pression, au bout duquel est une mortaise dans laquelle passe la crémaillère.

Y. Crémaillère avec ses trous et sa cheville, pour arrêter le levier. Elle sert à donner ou ôter de la pression; le bout de la crémaillère passe dans le pédal et y est retenu en dessous au moyen d'une cheville percée aux extrémités et fixée dans le pédal avec des vis.

Z. Pédal, il tient à la presse par le moyen d'un fort boulon à écrou mis à l'extrémité du patin. Au bout du pédal est une pièce de fer faisant boîte, qui entre dans le boulon; cette pièce est fixée au pédal par deux boulons à écrous. C'est au bout du pédal que l'imprimeur pose les pieds pour faire sa pression.

A. Contrepoids attaché par une corde à l'extrémité du levier de pression, pour le faire remonter lorsqu'il est descendu.

B. Poulie fixée au bout de la presse, où passe la corde afin de faciliter les mouvemens du contrepoids.

C. Patins de la presse. Le chariot de la presse roule sur un cylindre dont l'axe répond juste au milieu du râteau : ce cylindre peut avoir de huit à dix pouces de diamètre ; son essieu, en fer, porte sur des coussinets en bois de gayac, enchâssés dans les montans intérieures, placés à cet effet dans le milieu de la presse. Il faut qu'il soit d'un bois très-sain et sec, et tourné avec le plus grand soin.

D. J'ai donné la figure de la presse vue sur plusieurs points, pour faciliter le lecteur et le mettre à même de bien concevoir les divers mouvemens qui peuvent s'opérer pour tirer une épreuve. Ainsi la fig. 1, représente la presse vue en perspective ; la fig. 3, vue de profil ; la fig. 4, la presse vue par le bout.

CHAPITRE XVII.

Du Papier et de son mouillage.

La qualité du papier influe beaucoup sur la longueur des tirages et sur la quantité des épreuves. Il faut que le chiffon employé pour sa fabrication ne soit blanchi par aucun acide, qu'il soit sans colle et le plus moelleux possible. Ces différentes qualités du papier ne sont indispensables que pour l'impression des dessins au crayon. Quant aux impressions à l'encre, on emploiera indifféremment les papiers collés ou autres, en ayant néanmoins l'attention de les choisir sans acide autant qu'on le pourra.

Pour mouiller le papier, on en trempera dans l'eau une feuille que l'on recouvrira de dix ou douze feuilles sèches, et ainsi de suite. Lorsqu'il sera ainsi placé l'un sur l'autre, on le recouvrira d'une planche et on le laissera dans cet état cinq ou six heures. On le chargera ensuite fortement, ou on le mettra en presse

ce qui vaut beaucoup mieux, parcequ'alors il se redresse avec plus de facilité.

Le papier collé se trempe différemment : comme il est moins accessible à l'humidité, une feuille trempée ne se recouvre pour l'ordinaire que de cinq ou six feuilles sèches. Au reste, c'est la temperature ou l'épaisseur ou la qualité des feuilles qui doivent guider l'imprimeur dans le mouillage de son papier. Il y a plus d'avantage à ce que le papier soit plutôt un peu sec que trop mouillé, et il y a moins de danger de gâter la pierre. Le papier trop mouillé fait venir le dessin lourd; le papier un peu sec tire plus brillant.

Depuis quelques années, on emploie en lithographie, comme dans la taille douce, beaucoup de papier de Chine; le ton harmonieux de ce papier fait rechercher par les amateurs les estampes pour lesquelles on l'a employé. Pour s'en servir, il faut d'abord l'éplucher, le nettoyer, car il est rempli de petites pierres et d'ordures qui peuvent degrader une planche; on le coupe suivant la grandeur de cette planche; on y étend, au revers, en bien également partout, de la colle de pâte avec une éponge douce, et on le laisse sécher. Lorsqu'il est ainsi préparé, et qu'on veut s'en

servir, on le met dans du papier blanc mouillé; il y acquiert assez d'humidité pour que l'on puisse l'employer. Dans cet état, on met le côté non collé sur le dessin et la feuille de papier blanc par-dessus; la pression suffit pour coller ces deux feuilles ensemble. Les épreuves viennent constamment mieux sur ce papier; la douceur et le moëlleux qui le distinguent semblent le faire mieux adhérer à la planche et lui faire saisir, d'une manière plus complèt; le noir qui y est étendu. L'impression formé d'ailleur avec le fond de ce papier un contraste moins choquant à l'œil que celui qui résulte d'un dessin fort noir sur un fond très blanc.

CHAPITRE XVIII.

Gomme arabique, Essence de Térébenthine, &ª.

Nous avons dit précédemment que, lorsque la pierre a été passée à l'acide, on y étend une dissolution de gomme arabique, pour en remplir les pores et empêcher les corps gras, ou les parties grasses du crayon, de s'emparer des parties de la pierre que l'acide a nettoyées. Voici la manière fort simple de préparer cette dissolution :

On mettra dans un vase de la gomme arabique avec de l'eau; on la laissera fondre; lorsqu'elle sera fondue, on la passera dans un linge blanc, pour qu'il n'y reste ni graviers ni autres corps étrangers qui pourraient être nuisibles aux dessins.

Quand le tirage d'une pierre est terminé, il faut y passer également de la gomme, afin d'empêcher que la graisse de l'encre d'impression ne s'étale; ce que l'action de l'air ne manquerait pas de faire si on négligeait

cette précaution. Il en résulterait un effet moins brillant dans les parties claires du dessin, et un empâtement dans les parties fortement colorées.

On mêlera aussi par moitié de cette dissolution de gomme avec de l'essence de térébenthine, que l'on conservera dans une fiole, ce qui servira à enlever un dessin qui s'estompe ou s'alourdit.

Il est nécessaire d'avoir également une fiole contenant environ un poisson, et remplie d'essence dans laquelle on aura fait fondre gros comme une noix d'encre grasse.

On se sert de cette mixtion pour passer sur les dessins légers qui laisseraient craindre quelque chose pour les demi-teintes; on l'emploie en frottant légèrement sur la pierre avec un morceau de flanelle.

L'Essence de térébenthine simple s'emploie pour enlever les dessins qui n'ont pas encore été sous presse, comme il sera dit au chapitre 21, qui traite de l'Impression.

CHAPITRE XIX.
de l'Autographie.

Lorsqu'on aura fait un tracé quelconque sur un papier Autographe, et qu'on désirera le transporter sur pierre, on attendra que ce tracé soit sec. On aura ensuite une pierre polie que l'on fera chauffer bien également à un feu modéré; on la mettra sur presse; le râteau étant bien ajusté, et la pierre excédant des quatre côtés le tracé contenu sur le papier; on la calera de manière à ce qu'elle ne puisse vaciller; on déterminera sa course par le moyen des vis qui sont au milieu des traverses N; ensuite on mouillera légèrement le papier avec une éponge imbibée d'eau, du côté opposé au tracé, afin de détremper l'encre et de lui donner la facilité de se détacher. On appliquera la feuille de manière à ce que le côté tracé touche la pierre; on mettra par-dessus une feuille de papier sans colle, que l'on aura d'abord trempée dans l'eau pour

conserver à la première son humidité et l'empê-
cher de sécher trop vite par l'action de la
Chaleur de la pierre ; on recouvrira le tout de
deux ou trois feuilles sèches ; on rabattra
le châssis, sur lequel on descendra le porte-râ-
teau avec son râteau graissé, de même que le
cuir du Châssis ; on mettra la bride au porte-
râteau, et, le pied sur le pédal, on donnera une
pression légère, seulement pour étendre
parfaitement la feuille. On relèvera le
Châssis pour s'assurer que ce but est atteint ; ensuite
on donnera une seconde pression bien plus
forte que la première ; puis une troisième et
l'opération sera terminée. On relèvera le châ-
ssis ; on ôtera les feuilles sèches que l'on avait
posées sur la feuille trempée ; on mettra la
pierre dans l'eau, tant pour la refroidir que
pour en détacher le papier, qui s'y trouve for-
tement collé par la préparation qu'on lui a
donnée ; lorsqu'il sera assez trempé, on le déta-
chera avec précaution, et on lavera la pierre
avec une éponge douce ; pour enlever de sa
surface l'encollage qui pourrait y être resté ;
on la laissera sécher ; après quoi, s'il s'y trou-
vait quelques parties qui ne fussent pas bien
décalquées, on les retoucherait avec la même
encre qu'on aurait employée à faire le tracé ;

en se servant pour cela d'une plume ou d'un pinceau.

Si l'on veut décalquer le tracé fait sur le taffetas gommé, on chauffera également la pierre d'une manière tempérée. Lorsqu'elle sera ajustée comme on vient de le dire, on placera le taffetas sur la pierre du côté tracé; on mettra par-dessus, au lieu de feuilles de papier, un morceau de drap, que l'on aura soin de bien étendre pour qu'il ne fasse pas de pli; on abattra le châssis sur le tout, et l'on donnera de suite une forte pression, ce qui suffira. On enlèvera ensuite le taffetas avec grand soin par le bois du châssis; on laissera refroidir la pierre, et on la retouchera si cela est nécessaire. Mais il est à remarquer que quand l'encre employée pour ces opérations a été bien broyée, que les tracés sont bien soutenus et que les pressions ont été données convenablement, et avec la force nécessaire, on ne doit avoir rien à retoucher.

Ce procédé à la fois simple et ingénieux, adopté généralement dans presque toutes les administrations, a été employé aussi à l'état-major du grand quartier-général de l'armée d'Espagne. Il convient, par son extrême rapidité, à l'expédition de toutes sortes de dépê-

ordres, états, &c. Il offre en outre l'avantage de ne confier qu'à une ou deux personnes au plus ce que l'on serait obligé de mettre dans les mains de vingt copistes.

Il convient aussi à MM. les banquiers, négocians, agens de change, &c., pour l'impression des lettres de change, cours de bourse, prix courans, et autres objets que l'on peut mettre en plusieurs langues sur une même feuille de papier.

CHAPITRE XX.

Transports sur Pierre d'une épreuve en taille-douce.

Ce procédé, qui est en même temps simple et agréable, peut convenir dans les occasions où il faut beaucoup d'exemplaires en peu de temps; car il fournit les moyens de multiplier les planches en grande quantité, et, par cela même, il convient, comme le précédent, à l'impression des adresses, prix courants, factures, &c., Voici comment il se pratique:

On tirera une épreuve de son cuivre sur une presse en taille douce, en se servant toutefois de l'encre composée de la manière suivante :

 Vernis . 1 partie
 Noir de fumée 1
 Cire . 2
 Brun 4 (couleur à porcelaine) 1/8.ᵉ

On broye fortement le brun 4 avec le vernis, ensuite la cire et le noir de fumée. L'épreuve étant tirée avec cette encre lithographique, on la mouille seulement sur le dos; et on la fait reposer sur

du papier gris lors que la trop grande quantité d'eau est absorbée, on applique le côté de l'épreuve sur une pierre bien sèche avec une roulette en cuivre (F.13.) garnie en flanelle que l'on a soin d'humecter; on étend d'abord bien également l'épreuve; ensuite on promène la roulette avec assez de force dans tous les sens, ayant la précaution que la flanelle soit toujours humide. Au bout de quelques minutes on relève sa feuille de papier et si l'on a bien opéré, il ne doit rien rester dessus. On laisse enfin sécher l'encre qui est sur la pierre pendant quelques heures ou un jour ou deux si l'on peut; ensuite on l'acide faiblement et on l'imprime comme les écritures ordinaires. S'il y avait quelques parties altérées on pourrait les retoucher avec un pinceau ou une plume d'acier et de l'encre lithographique.

CHAPITRE XXI.

De l'Impression du Dessin au Crayon.

La partie la plus intéressante et la plus difficile de la lithographie est, sans contredit, l'impression du dessin au Crayon. Ce n'est qu'avec les plus grands soins et la plus grande persévérance qu'on obtient, dans cette partie, des résultats satisfaisans; on ne peut concevoir au premier coup-d'œil que ce procédé offre tant de difficultés, et il a fallu, sans nul doute, s'en occuper d'une manière très-suivie et très attentive pour atteindre le but auquel on est déjà arrivé. Espérons toutefois, dans l'intérêt des arts, que nous irons encore plus loin dans une carrière à peine ouverte. Sous le rapport du dessein, les grands maîtres qui s'en sont occupés n'ont laissé rien à désirer; peut-être n'en peut-on pas dire autant s'il s'agit de la pierre et des divers crayons et encres. Pour conduire cet art à son apogée, il faudrait que quelques-uns de nos célèbres chimistes ne dé

(72)

daignassent pas de se mettre au nombre des praticiens, ou qu'ils s'entendissent avec un des chefs d'établissement lithographiques pour faire leurs opérations et observations en connaissance de cause; car il existe encore dans ces cas des cas si bizarres, si imprévus, que toute l'adresse et l'intelligence, jointes aux procédés actuellement connus, ne peuvent parvenir à les vaincre. Si la chimie pouvait créer des pierres factices qui ne changeassent point, ce serait déjà un grand pas de fait, en ce que la substance de la pierre dont on se sert aujourd'hui varie quelquefois et change de nature dans une petite dimension, et que ce grave inconvénient peut causer un accident sans que l'imprimeur ait la possibilité de le parer. Quand on considère que l'industrie humaine est arrivée au point d'imiter le diamant de manière à tromper un œil exercé ; qu'elle a produit du carton-pierre, des statues en pierre factice, et mille autres objets qui ont le double mérite de la solidité et de la difficulté vaincue, il est permis de croire qu'avec du temps et de la persévérance on pourrait trouver le moyen de faire des pierres lithographiques exemptes de défauts. Cette opération n'est nullement à dédaigner; l'extension que

prend chaque jour la lithographie et la quantité de pierres qu'on y emploie, assureraient à l'inventeur un débit avantageux et un dédommagement à ses veilles et à ses travaux.

Pour faire un bon ouvrier imprimeur, il faut un homme doué de beaucoup d'intelligence, de sang-froid, de jugement, et qui joigne à ces qualités quelque connaissance du dessin; en un mot, plus il sera instruit mieux il vaudra. Ceci est incontestable; mais quel est l'homme instruit qui voudra prendre ce titre d'ouvrier? Dans quelle société osera-t-il se présenter? Chez qui sera-t-il reçu?

Le préjugé, ce monstre enfanté pour le malheur des humains, s'opposera sans cesse à ce qu'il acquière de la considération..... Cependant, que celui qui a reçu une bonne éducation sache braver le préjugé! qu'il ne craigne pas d'embrasser la profession de lithographe; elle offrira à ses talens les moyens de se développer. Qu'il sache que les journées ordinaires sont au moins doubles de celles des autres états; qu'il sache que, s'il réussit, il a une carrière assez avantageuse à parcourir; car il n'est pas donné à tous les hommes de parvenir au premier degré d'habileté dans cet état. Depuis l'existence de l'impression litho-

graphique, à Paris, il s'est formé environ deux
cents ouvriers, et à peine peut-on en compter
la vingtième partie qui se soient placés
en première ligne ; les autres sont reste
et resteront toujours en arrière par le manque
d'intelligence et le défaut d'éducation. Qu'il
sache que les étrangers, de qui nous tenons
cette branche d'industrie, viennent chez nous en
prendre des leçons. Les Anglais, qu'on affecte
sans cesse de nous donner pour maîtres dans
les arts industriels, tirent leurs meilleurs
ouvriers de Paris. Nous avons pour nous les
bons artistes qui font les bons imprimeurs,
et l'industrie française rivalisera toujours avec
supériorité sur l'industrie étrangère.

Pour commencer l'impression d'un dessin
au crayon sur pierre, lorsque ce dessin aura
été préparé comme il a été dit au chapitre
précédent et que la gomme sera sèche, on y
jettera de l'eau pour la détremper ; on mettra
ensuite la pierre sur la presse, ayant le dessin
devant soi autant que cela est possible ; on la
calera et on ajustera sa course, puis on mettra
un râteau bien dressé ayant un peu plus
de grandeur que le dessin, le titre compris. Mais
il ne faut pas qu'il excède la pierre, car il
couperait le papier d'une manière impropre

en pourrait endommager le cuir du châssis. Il faut nécessairement avoir deux petits vases qui se mettront sur la tablette T, et qui renfermeront de l'eau propre; un de ces vases servira pour dégommer, laver la pierre, etc.; l'autre, qui doit rester constamment propre, servira à humecter la pierre pendant le tirage. Il est nécessaire d'avoir aussi plusieurs éponges douces; l'une, qui sera consacrée à mouiller la pierre, sera également tenue toujours très-propre; une autre servira à dégommer: on peut la laisser continuellement dans le vase destiné à cet effet. Une troisième sera pour enlever les dessins à l'essence, et une dernière pour essuyer les bords de la pierre lorsqu'ils se salissent. On aura le soin de classer ces éponges de manière à les trouver de suite au besoin, sans être obligé de les chercher l'une après l'autre. On garnira le rouleau d'encre d'impression, en l'étendant sur la pierre servant à cet usage, en le roulant vivement dans les étuis de cuir qui sont pour empêcher que le frottement actif n'échauffe trop les mains. Le noir sera employé plus ou moins ferme selon le dessin. Pour un dessin léger, il sera plus faible que pour un dessin tracé d'une manière large et soutenue. Dans le cours du

tirage on modifiera d'ailleurs son noir suivant que le dessin prendra plus ou moins de couleur et de pureté. Dans tous les cas, le rouleau ne doit jamais contenir trop de noir. Lorsqu'il sera garni et que les éponges seront prêtes, on versera sur la pierre de l'essence de térébenthine pure, que l'on étendra avec une de ces éponges. On frottera avec précaution ; on enlèvera toute la couleur du crayon, la partie grasse restant naturellement fixée à la pierre. Lorsqu'on aura tout détrempé par le frottement, avec un linge doux et ne servant qu'à cet usage, on essuiera la pierre sans en ôter toute l'essence ; on y passera légèrement le rouleau ; le peu d'essence qui reste facilite les demi-teintes à reprendre complètement ; ensuite on mouillera la pierre avec l'éponge destinée à cet effet : il faut qu'elle soit mouillée peu et partout également ; les angles le seront en dernier, parce que ce sont ces extrémités qui sèchent toujours les premières. On passe le rouleau sur la tablette, puis on encre son dessin en tous sens, en y promenant le rouleau avec douceur, afin que ce dessin puisse reprendre également. Lorsqu'il s'agit d'une première épreuve, on encre quatre ou cinq fois. Il faut plus de temps pour ces épreuves que

pour les autres, et le succès du dessin dépend beaucoup de la manière dont il a été mis en train.

Lorsqu'on le croit suffisamment chargé de noir (et il faut toujours que les premières épreuves soient tirées légères, puisqu'on n'arrive au ton que graduellement), on met sur le dessin une feuille de papier humide; on la recouvre d'une feuille sèche qu'on appelle maculature: cette feuille est pour empêcher que le cuir ne salisse l'épreuve; on abat le chassis, ensuite le porte-râteau; on donne la pression que l'on juge convenable, et qui doit être en rapport avec la grandeur de la pierre; on fait parcourir au chariot la distance fixée, on relève le chassis après avoir ôté le pied de dessus le pédal, et ramené le chariot à son point de départ; on relève la maculature que l'on laisse toujours sur le cuir du chassis; puis on enlève son épreuve, et immédiatement après on mouille la pierre. On regarde alors ce qui peut manquer à son épreuve et si elle offre quelque défaut. Si elle se dispose bien, il ne doit rien manquer que de la fermeté, qu'elle ne tardera pas à acquérir; on continue l'opération. Aussitôt que l'on a jugé une épreuve bonne, on la conserve pour mo-

dèle, on la regarde fréquemment ; et l'on compare avec elle les épreuves que l'on tire ensuite. De cette manière il est impossible de s'écarter de beaucoup de la bonne route".

Si, au bout de quelques épreuves, le dessin devenait lourd ou sans transparence, on changerait sur le champ le noir, en grattant le rouleau et la tablette ; on en mettrait de plus ferme et l'on continuerait l'impression. Si, malgré ce changement, la pierre conservait le même défaut, on y passerait l'essence mêlée de gomme ; on la mettrait en encre de conservation, puis on la gommerait complètement, et dans cet état on la laisserait reposer deux ou trois jours. Si, à la reprise, elle ne venait pas mieux que la première fois, ce serait une marque qu'elle n'aurait pas été assez préparée. Il faudrait alors la remettre en encre de conservation, et ensuite l'aciduler de nouveau, mais avec un acide bien plus léger que celui déjà employé. Elle sera gommée comme auparavant, puis on la laissera reposer deux ou trois heures, et ensuite on l'imprimera. Cette opération doit suffire.

Si le cas contraire arrive, et qu'au lieu de venir lourd le dessin soit maigre et décousu, on ajoutera à l'encre un peu de vernis ; on

les mêlera ensemble, puis on continuera d'impri-
mer. S'il se dégarnissait encore après avoir ajouté
du vernis deux ou trois fois, on pourrait
mettre dans l'encre un peu de suif pour don-
ner plus d'amour ou d'attraction, et nourrir le
dessin. Dans le cas où ces précautions seraient
infructueuses, on l'enlèvera avec l'essence dans
laquelle il y a de l'encre grasse, et on le frottera
légèrement avec un morceau de flanelle. S'il
résiste à cette opération, on suspendra le
tirage; car alors il pourrait se faire que la
pierre fut d'une mauvaise qualité; ou bien si
le défaut se fait sentir dès les premières épreu-
ves, c'est que l'on aura acidulé le dessin trop
fortement, et alors il faut le retoucher; mais
pour cela il est nécessaire que la pierre soit
préparée à cet effet: c'est ce qui fait le sujet
du Chapitre XXIII.

Si, dans le cours du tirage, il se forme quel-
que nuances ou taches légères, on les enlèvera
avec un pinceau trempé dans du vin blanc qui
est un acide extrêmement doux, et avec lequel
on ne risque pas de brûler le dessin. S'il s'alour-
dissait partiellement, on passerait sur les
parties défectueuses seules, une petite éponge
imbibée de ce vin, après que la pierre sera
encrée une première fois.

Quand on aura de petits points noirs occasionnés par les pellicules tombées des cheveux, on les brûlera avec une plume taillée fine, dont on trempera le bout dans de l'acide très-fort. Ces taches sont extrêmement tenaces, et il s'en trouve que l'on est obligé de brûler plusieurs fois. On enlèvera de même toute ligne noire qui serait produite par une fissure appartenant à la pierre. Si, à la suite de cette opération, un point blanc venait à paraître, on le couvrirait, après le tirage de l'épreuve, avec du crayon lithographique.

Dans le cours d'un long tirage, on peut, pour conserver le plus long-temps possible la fraîcheur d'un dessin, y passer, de temps à autre, un peu de vin blanc : on empêchera par là que le dessin ne s'alourdisse ou ne s'estompe, ce qui ne doit arriver qu'à la suite d'un long tirage ; mais il faut toujours que ce soit après que la pierre est encrée.

Lorsqu'on n'est pas forcé de continuer le tirage, dès le moment où l'on s'aperçoit que la pierre se fatigue, on la fait reposer, en couleur grasse, pendant plusieurs jours. Si le tirage ne peut s'arrêter, on préparera le dessin en on continuera.

Pour faire de belles épreuves de dessins

soignée, il faut toujours encrer sa pierre deux ou trois fois. Quant aux dessins courants, une ou deux fois suffisent.

La température d'une imprimerie sera modérée, ou plutôt froide que chaude ; mais les deux excès seraient également nuisibles. Le grand froid empêche le noir de prendre sur les parties légères ; la grande chaleur fait dilater le vernis qui est dans l'encre, en la fait prendre trop facilement. Aussi, en été, faut-il faire son encre plus forte qu'en hiver. Il ne faut pas non plus mouiller beaucoup la pierre, parce que l'eau, délayant l'encre qui est sur le rouleau, l'empêche de prendre, ou ne lui permet de prendre qu'inégalement ; ce qui ne donne que des épreuves imparfaites. Trop d'humidité à la pierre la fait estomper.

En été, comme elle sèche fort vite, on changera fréquemment l'eau qui sert à la mouiller, afin qu'elle soit toujours fraîche ; l'eau de puits, pour cette raison, est préférable à toute autre.

L'estompe d'une pierre est une teinte de graisse qui s'étend sur toute la pierre d'une manière imperceptible d'abord, mais qui va toujours en croissant. Si l'on n'y fait aucune attention, cette teinte égalise partout le dessin et en ôte le piquant et la fraîcheur, en salissant

les clairs. Ce défaut peut provenir, soit du manque d'habileté, soit de trop mouiller sa pierre, soit du vernis qui ne serait pas assez cuit ou assez dégraissé, soit de l'encre d'impression mal broyée, ou d'une maculature trop grasse, ce qui fait sentir la nécessité de changer cette feuille assez souvent, soit enfin du frottement du rateau, quand le tirage est acceléré et la température chaude.

Il faut, lorsque l'on quitte les travaux pour les repas, ou pour tout autre motif, avoir le soin de gommer sa pierre, afin de la rafraîchir. Elle peut rester quelques jours dans cet état; mais si l'on ne doit pas en continuer le tirage, et qu'il soit interrompu ou suspendu pendant un certain temps, il faut l'enlever à l'essence, la passer en encre grasse au ton qu'elle doit avoir, puis la gommer. Au moyen de cette préparation, elle peut rester des années entières sans se détériorer, puisque l'encre grasse ne peut sécher. Pour bien gommer une pierre, il faut que la dissolution soit épaisse et qu'elle soit étendue légèrement avec une petite éponge douce qui en contiendra fort peu, afin qu'il n'y ait pas d'épaisseur.

CHAPITRE XXII.

De l'Impression des Dessins à l'encre et des Écritures.

L'Impression des écritures offre beaucoup moins de difficultés que l'impression du Dessin au Crayon. Au bout d'un mois, un homme intelligent peut réussir dans ce premier genre; aussi est-il plus négligé. C'est avec cette sorte d'impression que l'on forme les élèves; qu'ils prennent le maniement de la presse, du rouleau; et comme elle exige aussi de l'attention et des soins, ils s'y familiarisent en passant avec plus de facilité d'un genre à l'autre. Voici la manière d'exécuter cette impression. Après avoir calé, ajusté et dégommé la pierre, et lorsque le rouleau sera légèrement garni d'encre faite avec le vernis faible, on enlèvera le tracé à l'essence pure; on essuiera bien la pierre, puis on l'encrera deux ou trois fois pour la première épreuve, et une seule pour les autres. L'autographie ou le tracé sur pierre s'imprime de même. Cette manière, qui est très prompte en comparaison de l'autre, offre

de plus l'avantage de la modicité du prix ; ce qui, en beaucoup d'occasions, la fait préférer à la taille-douce.

Pour l'impression de la gravure sur pierre, il faut avant tout introduire dans les traits faits avec la pointe, de l'essence mêlée avec l'encre grasse, en frottant avec un morceau de flanelle. Lorsque cette opération est faite avec exactitude, et que les traits de la gravure sont bien enduits de cette mixtion, on enlève la gomme noircie avec l'éponge à dégommer; on la nettoie bien, puis avec le rouleau, garni d'une encre très-faible, on charge la pierre comme pour le tracé à l'encre lithographique, et on a soin de donner une forte pression afin que le papier prenne bien tout le tracé, même quand il serait un peu creux.

CHAPITRE XXIII.

Des Retouches.

L'avantage des retouches est d'une importance considérable. Toutes les personnes qui s'occupent des arts savent qu'on ne parvient à terminer d'une manière satisfaisante une planche en taille douce qu'à force de retouches. Cette faculté a long-temps manqué à la lithographie enfin, après bien des recherches, on est parvenu à y réussir complétement. Aujourd'hui que ce procédé est connu, il paraît extrèmement simple; mais dans cet art, comme dans tous les autres, que de recherches n'a-t-il pas fallu faire avant de parvenir à un résultat satisfaisant? Dans les premiers temps, après avoir tiré quelques épreuves, on laissait sécher pendant quelques instans la pierre qu'on n'avait pas mouillée; on retouchait ensuite. On se sert encore de ce moyen pour des retouches de très peu d'importance; il réussit quelquefois. A cet époques, lorsqu'on avait fait une retouche qui avait employé plusieurs

jour.; rien n'était moins certain que le succès, puisque d'après un calcul probable, sur six retouches cinq manquaient, et que la dernière n'offrait pas toujours un résultat satisfaisant. On peut juger des désagréments qu'éprouvaient à la fois et l'artiste et l'imprimeur. Enfin, à force d'observer, on s'aperçut que l'acide passé sur une pierre était un agent au moyen duquel les les retouches prenaient facilement; on fit des essais, ils réussirent assez bien, mais ils détruisaient beaucoup trop le dessin, et obligeaient l'artiste à un travail trop pénible. On remarqua que ce qui empêchait le crayon de prendre c'était la gomme; on en mit fondre dans plusieurs acides; celui qui la fondit le plus vite fut le vinaigre. On en conclut qu'il était le préférable. Il avait, en effet, moins de force que les autres, et dissolvait plus vite; on ne douta plus alors de son efficacité. On fit desuite nombre d'essais qui tous réussirent parfaitement.

Voici les détails de l'opération telle qu'elle se pratique maintenant. Elle ne manque jamais, pourvu que, de son côté, l'artiste fasse tout ce qui est nécessaire.

On enlève la pierre à l'essence pure, ou la

mer en encre de conservation; on la laisse sécher pendant deux ou trois jours, puis on la met tremper dans un baquet d'eau très propre, afin de détremper la gomme qui pourrait se trouver dans ses pores, et donner à l'acide la facilité de l'emporter avec lui en passant sur la pierre. Si la retouche se fait sur un dessin qui n'a pas fourni de tirage, ou que la pierre soit en bon état, c'est-à-dire sans empâtement ni taches, à l'exception cependant des demi-teintes, après que cette pierre sera posée comme pour être préparée, on y versera du vinaigre coupé par moitié avec de l'eau; il est nécessaire qu'il y en ait assez pour que la pierre en soit bien imprégnée; ensuite on versera par dessus de l'eau propre, et on la laissera sécher dans cet état au moins douze heures. On peut alors y faire telle retouche que l'on désirera. S'il s'agissait d'un dessin fatigué et estompé par l'effet d'un long tirage, ou qu'il s'y trouvât des parties empâtées, après avoir mis la pierre en couleur grasse et l'avoir laissé tremper, on dégagera ces parties avec une pointe, puis on y passera un acide portant un degré au plus; on y versera de l'eau, ensuite du vinaigre coupé par moitié avec de l'eau; on lavera la pierre, on la laissera sécher.

(88.)

et on fera la retouche. Si dans ce dernier travail, on attaque de nouveau la pierre avec une pointe, ou que l'on enlève des brillants ou lumières avec un grattoir, il faut préparer la pierre avec un acide peu fort et au-dessous de celui qui entre dans la première préparation. Si l'on veut seulement passer du crayon, on se contentera de mettre à la gomme, mais en grande quantité, et de manière à ce qu'il y en ait partout. On laissera reposer les pierres retouchées au moins douze heures sous la gomme. Lorsqu'on voudra les mettre sous presse, on fera détremper cette gomme avec de l'eau, puis on en crera le dessin dans l'enlever; on en tirera ensuite une épreuve qui donnera tout le crayon réuni sur la pierre. Après cette épreuve, on enlèvera la planche à l'essence et l'on continuera comme il a été dit plus haut pour les impressions au crayon.

Les retouches des planches dessinées à l'encre ou des écritures s'opéreront de même que celles des dessins au crayon.

CHAPITRE XXIV.
Des Épreuves et de leur satinage.

Au fur et à mesure que l'on imprime, si ce sont des épreuves qui demandent du soin, on met entre chacune d'elles du papier serpente, pour que le noir ne se decalque pas sur le revers.

Lorsque la journée de l'imprimeur est terminée, ou que le tirage est fini, on étend toutes les épreuves une à une, afin qu'elles puissent bien sécher. Quand elles sont séchés, on les fait satiner; mais ce n'est guère qu'au bout de huit à dix jours qu'on peut leur donner ce dernier apprêt; plus tôt, le noir ne serait pas sec, le satinage enlèverait tout le brillant de l'estampe, et l'on n'aurait que des épreuves ternes et sans vigueur. Les cartons du satinage en seraient, en outre, tachés, et si l'on n'avait pas le soin de les nettoyer fréquemment, ils laisseraient sur les épreuves suivantes le noir qu'ils auraient pris des premières épreuves, ce qui les rendrait absolument sans valeur. Lorsqu'on ne

veut que redresser les épreuves, sans les satiner, on les mettra simplement dans des cartons de pâte lisse, puis on les chargera en les pressant fortement, et on les laissera ainsi au moins douze heures. On remarquera qu'il faut humecter les épreuves avant de les mettre sur les cartons, et n'en placer qu'une à la fois : par ce moyen elles se redressent parfaitement.

J'ai terminé ma tâche. J'en ai dit assez pour que celui qui voudra se livrer sérieusement à l'étude et à la pratique d'un art dans lequel on a fait des progrès rapides, mais qui n'a pas encore atteint son plus haut degré de perfection, puise dans cet ouvrage des données sûres, des renseignements utiles, qui le mettent à même d'atteindre en peu de temps le but qu'il se propose.

TABLE
des
USTENSILES ET MATERIAUX
NÉCESSAIRE
pour l'Impression Lithographique

Des pierres.
Une table sur laquelle on les effacera.
Du sablon pour les effacer.
Un tamis de soie ou de laiton bien serré pour passer le sablon.
Une lime pour arrondir les bords de la pierre.
Une règle de fer pour vérifier si elles sont droites.
Les matières pour composer les crayons et l'encre lithographique.
Casserole en fer ayant une grande queue et garnie de son couvercle.
Spatule en fer pour remuer la composition.
Un moule pour les crayons.

Un autre moule pour les bâtons d'encre lithographique.
Bocaux pour renfermer les crayons et l'encre.
Huile de lin pour faire le vernis.
Marmite en fonte de fer garnie de son couvercle pour cuire l'huile.
Cuiller en fer ayant un long manche pour remuer l'huile.
Rouleaux garnis de leurs flanelles et peaux et leurs étuis.
Une planche pour mettre sécher les rouleaux.
Table, avec sa pierre, pour broyer l'encre d'impression.
Autre table avec sa pierre pour le service de la presse.
Noir et bleu d'indigo.
Presse avec ses rateaux.
Varloppe pour dresser les rateaux.
Lime bâtarde pour les rateaux.
Grattoir pour la pierre au noir.
Couteau pour gratter les rouleaux.
Des éponges.
Vases pour y mettre de l'eau pour mouiller la pierre.
Molette pour broyer l'encre d'impression.
Baques pour mouiller le papier.
Autre baques pour mettre dégommer

Les pierres.
Acide pour la préparation des pierres.
Pèse-acide simple.
Flacon pour mettre l'acide.
Autres flacons pour les essences.
Pot en terre pour mettre le vernis.
Pots pour mettre l'encre d'impression.
Une table pour préparer les pierres.
Boîte en fer-blanc pour mettre le noir de fumée.
Creuset pour le calciner.
Fourneau en terre pour y mettre le creuset.
Cartons pour redresser les épreuves.
Une presse à vis pour y mettre le papier mouillé.
Châssis en bois pour l'autographie.
Acier en feuille pour faire des plumes.
Petits ciseaux pour tailler des plumes.
Marteau pour les arrondir.
Papiers pour les différentes impressions.

TABLE
des Matières.

Chap. 1. Du choix des pierres page... 9.
Chap. 2. Préparation de la pierre pour
recevoir le dessin 15.
Chap. 3. Des crayons et encres à dessiner 19.
Chap. 4. Dessin au crayon. Des soins qu'il demande 23.
Chap. 5. Du Dessin à l'encre, et des écritures
sur pierre 28.
Chap. 6. Du Dessin au tampon, appelé l'avis
lithographique 32.
Chap. 7. De la Gravure sur pierre 35.
Chap. 8. Du papier autographe et des
châssis à autographier 37.
Chap. 9. De la préparation des pierres
dessinées au crayon, à la plume, et
autographiées ou transportées 39.
Chap. 10. Du Vernis 45.
Chap. 11. Du Noir 47.
Chap. 12. De l'Encre d'Impression 48.
Chap. 13. De l'Encre grasse ou de conservation ... 50.
Chap. 14. Du Rouleau 51.

Chap. 15. Table au noir d'impression (voy la fig. 6)... 54.
Chap. 16. De la Presse lithographique (voy. la fig. 1ère) 55.
Chap. 17. Du papier et de son mouillage... 60.
Chap. 18. Gomme arabique, Essence de Térébenthine etc. 63.
Chap. 19. De l'Autographie.......... 65.
Chap. 20. Transports sur pierre d'une épreuve
 en taille douce............ 69.
Chap. 21 De l'Impression du Dessin au crayon... 71.
Chap. 22. De l'Impression des Dessins à l'encre
 et des Écritures............ 83.
Chap. 23. Des retouches............ 85.
Chap. 24. Des épreuves et de leur satinage..... 89.
Table des ustensiles et matériaux néces-
saires pour l'impression lithographique. 91.

Nouvelle Préparation composée par M.M. Chevallier & Langlumé.

Acide hydro-chlorique pur
 ou Muriatique.......... 3 Livres

Dans un vase très propre, on y ajoute, peu-à-peu, du marbre blanc en quantité suffisante pour saturer l'acide. Quand la saturation est opérée, et qu'il y a un excès de marbre, on filtre le produit résultant de la combinaison de l'acide avec l'oxide de calcium (du carbonate de chaux) (l'hydrochlorate). La filtration terminée, on lave le filtre plusieurs fois avec trois litres d'eau. Aussitôt que le lavage est opéré, on fait dissoudre dans le liquide obtenu, douze onces de gomme arabique blanche, séparée de toute substance étrangère. Quand la dissolution a eu lieu, on y ajoute trois onces d'acide hydrochlorique ou muriatique pur; on mêle et on introduit le mélange dans des bouteilles bien nettoyées. On doit préférer l'acide pur, parceque l'aci-

du commerce contient des substances étrangères qui pourrait nuire à la préparation.

Pour employer cette préparation, on en verse dans un vase, et, à l'aide d'un pinceau en blaireau, on enduit très facilement la pierre dans toutes ses parties, et s'y prenant de la même manière que si on voulait la gommer. On peut à volonté rendre cette solution moins forte, en la coupant avec de l'eau gommée, ou la rendre plus active en ajoutant de petites quantité d'acide pur, toutefois, les quantités ci-dessus indiquées paraissent être les meilleures, d'après les nombreux essais que les inventeurs en ont faits.

Les avantages de cette préparation sont, 1° D'offrir une garantie de certitude que n'a pas l'ancienne, puisque le lithographe exercé n'emploie celle-ci qu'avec défiance; 2° répandue à l'aide d'un pinceau, elle prépare également, et d'une manière uniforme, toutes les parties de la pierre. En effet l'acide n'est pas saturé au moment où on l'applique, il agit avec la même énergie,

avec une action égale sur toutes les parties de la matière ; 3° cette préparation peut être employée avec autant de facilité sur de grandes pierres que sur les petites ; 4° les pierres préparées restent constamment humides, ce qui est dû à ce que la préparation contient une grande quantité d'un sel déliquescent qui pénètre la pierre et lui conserve pendant long-tems cette humidité indispensable ; propriété d'un grand avantage, car on a remarqué qu'une pierre qui sèche trop vite est plus difficile à Encrer, et donne beaucoup plus de peine à l'imprimeur, qui alors emploie un noir d'impression plus dur. Coupée avec de l'eau-gomme, la préparation devient encore d'un grand secours pendant l'été : elle empêche la pierre de sécher, et prévient par là les difficultés que l'ouvrier trouverait pour tirer son dessin pur et d'un noir bien frais.

Extrait d'une Notice de M. M. Chevallier et Langlumé.

Fig. 1.

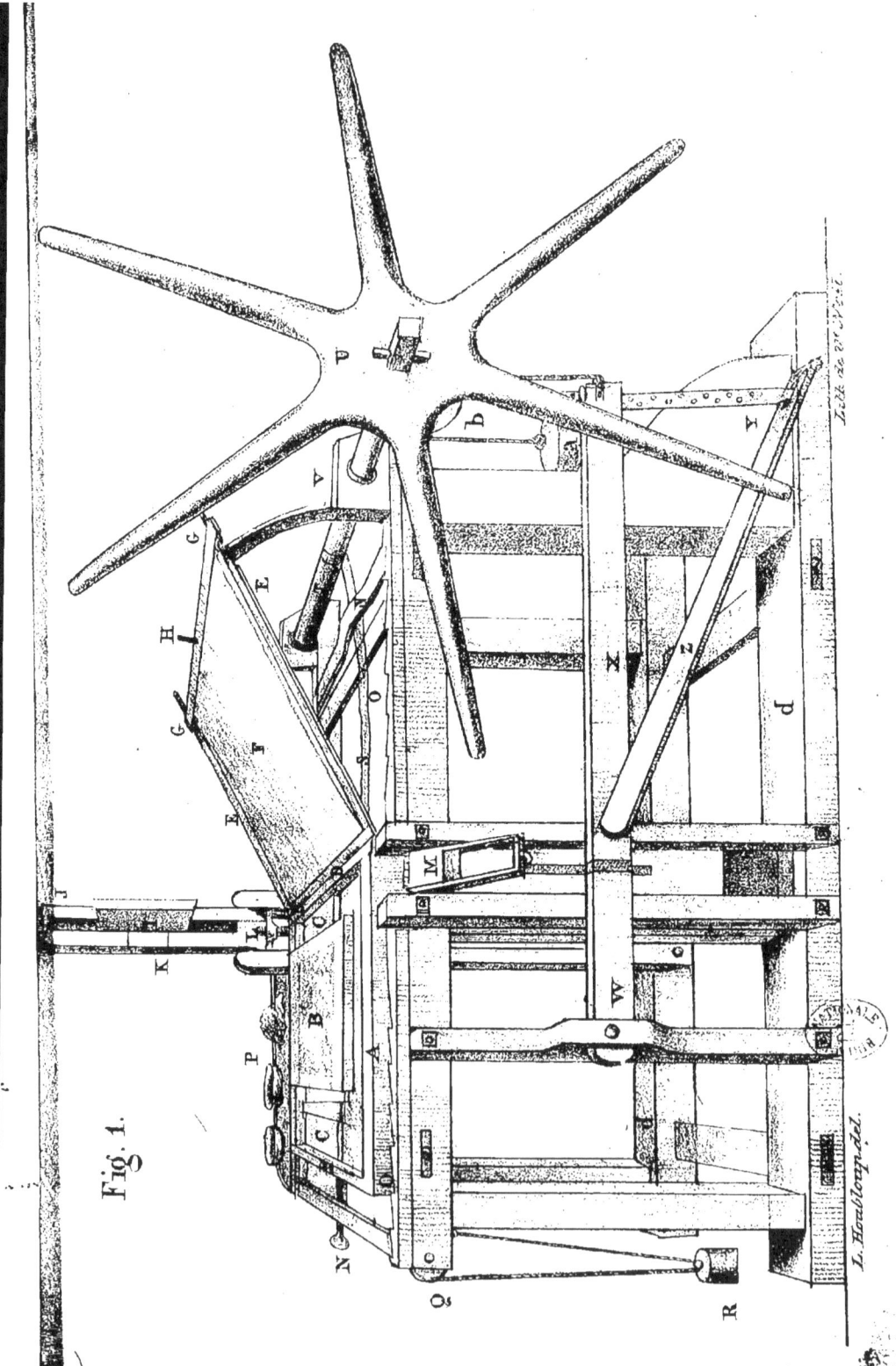

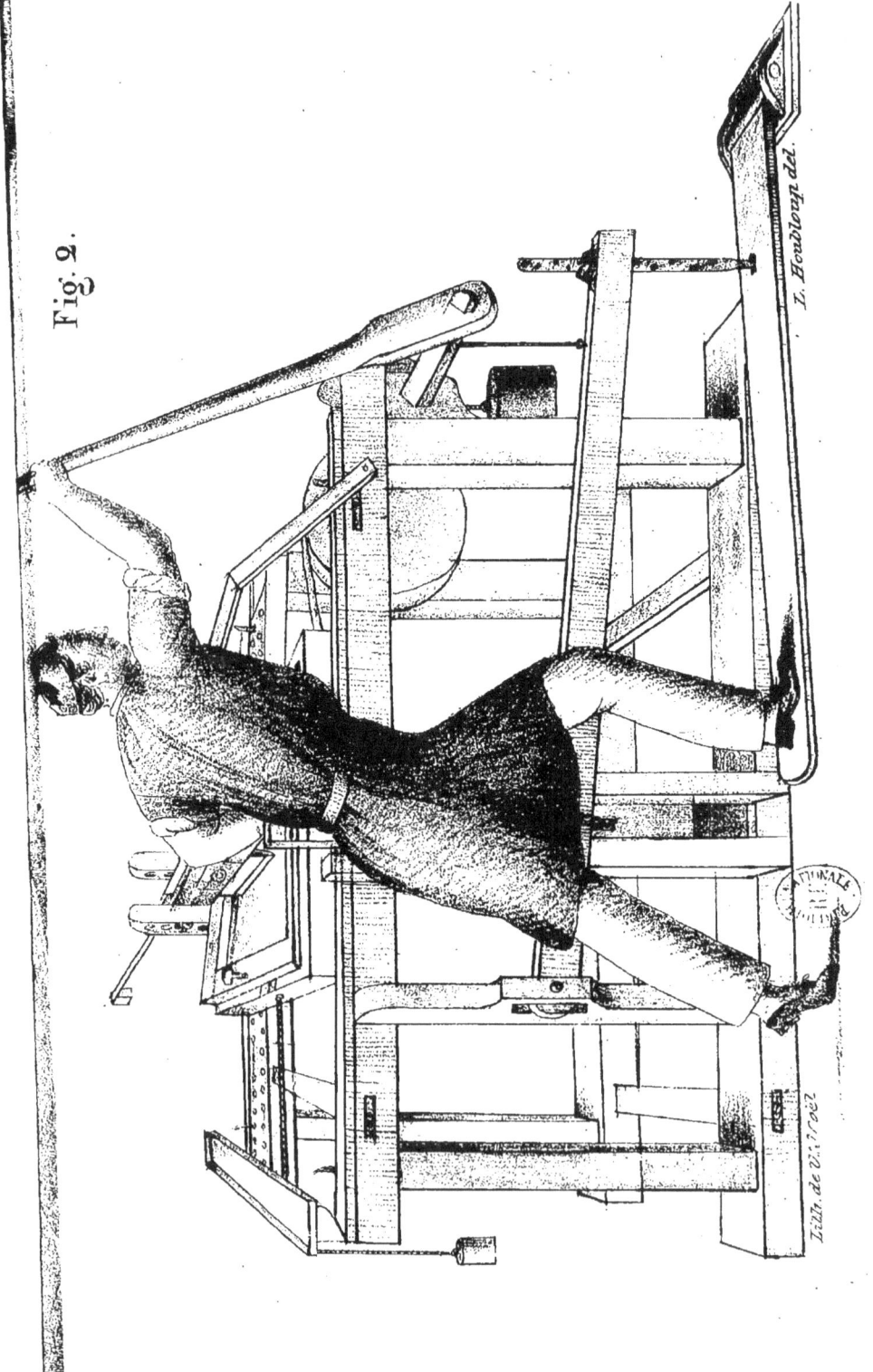

Fig. 2.

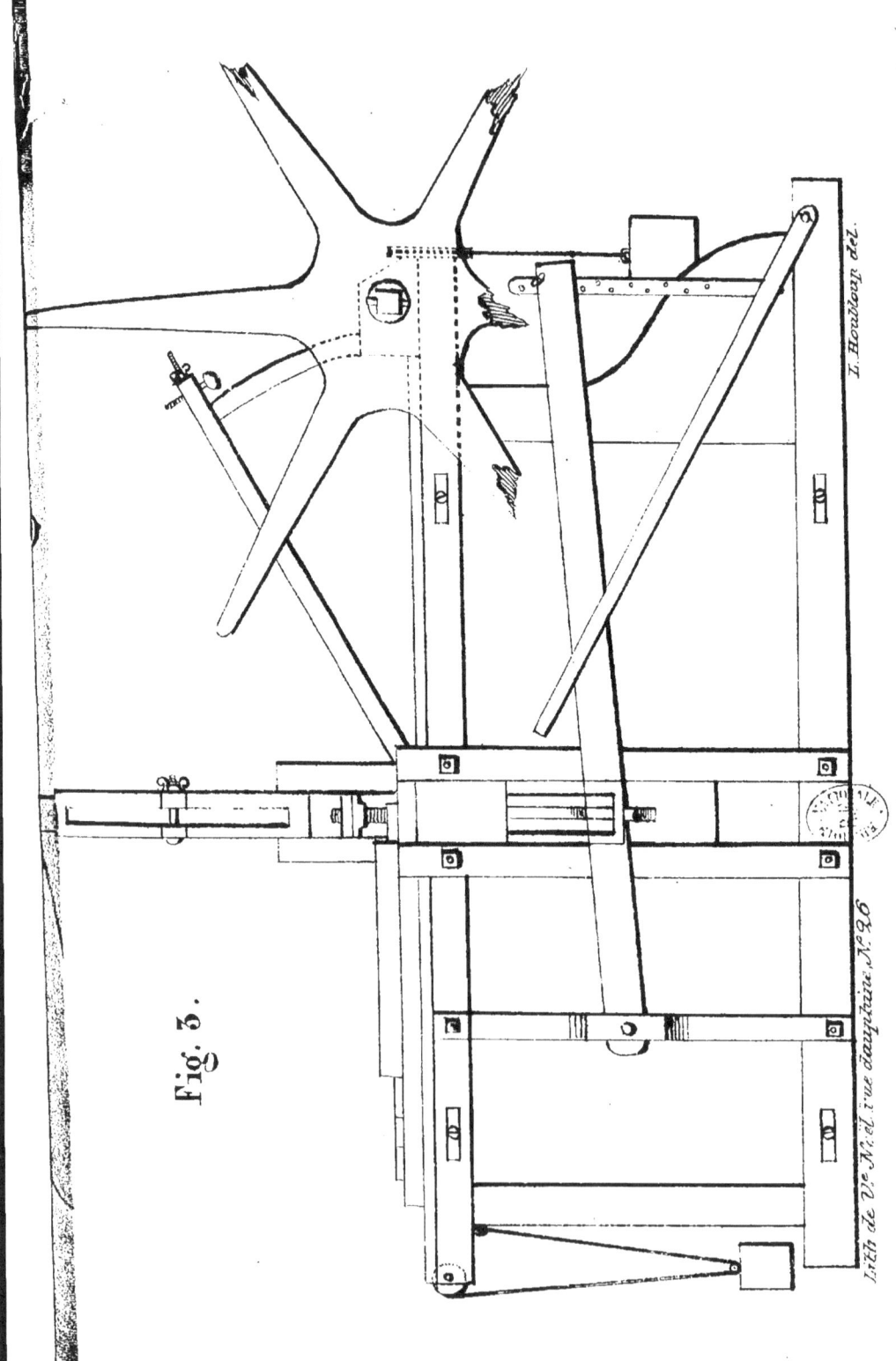

Fig. 3.

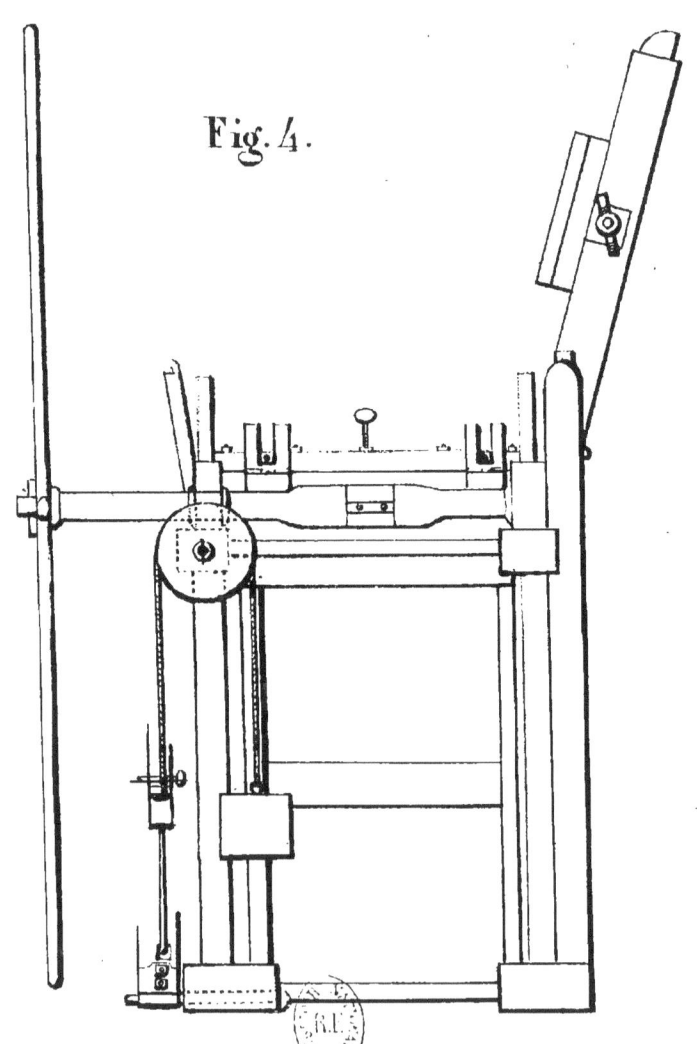

Fig. 4.

Lith. de M.ᵉ V.ᵉ Noël, rue dauphine, N.º 26. L. Houbloup. del.

Fig. 9.

Fig. 10.

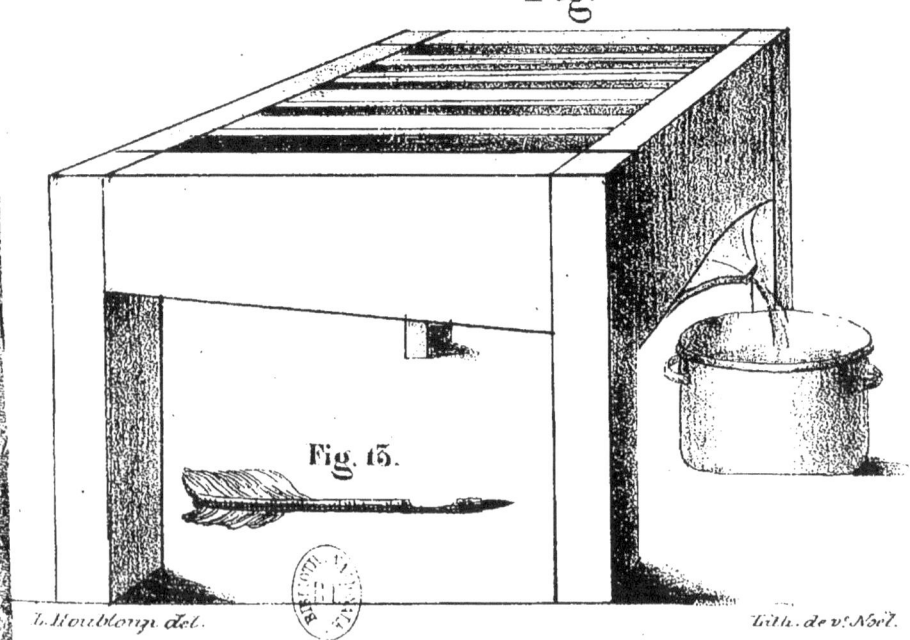

Fig. 5.

Fig. 13.

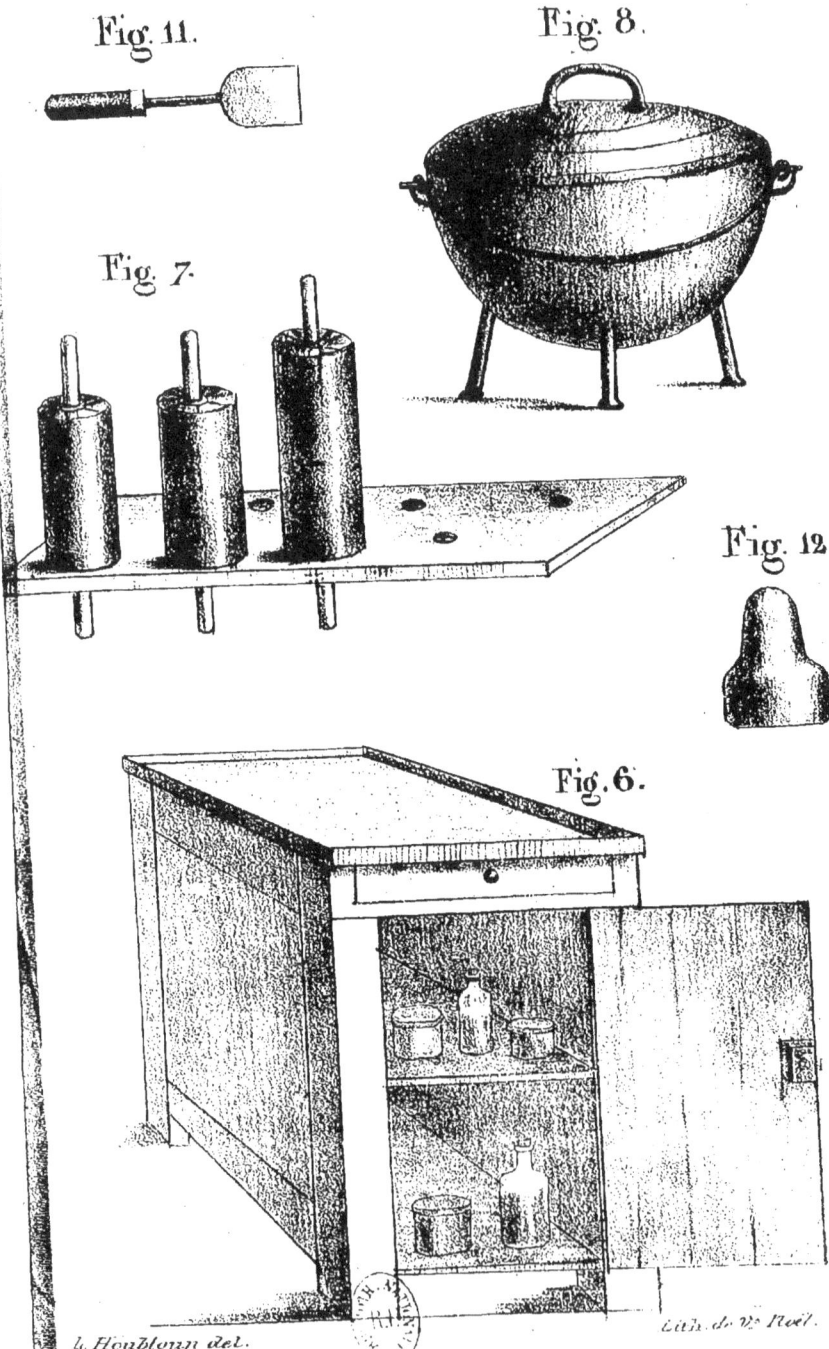

www.ingramcontent.com/pod-product-compliance
Lightning Source LLC
Chambersburg PA
CBHW071405220526
45469CB00004B/1167